U0051486

阿密迪歐旅行記

Amedeo's Travels

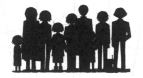

アボガド6

by Avogado6

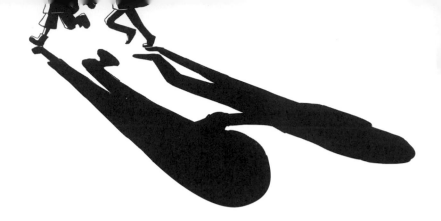

Amedeo's
Travels

contents

日文版書籍設計 ◆ 名和田耕平設計事務所

一 機器之國 一

Amedeo's
Travels

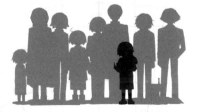

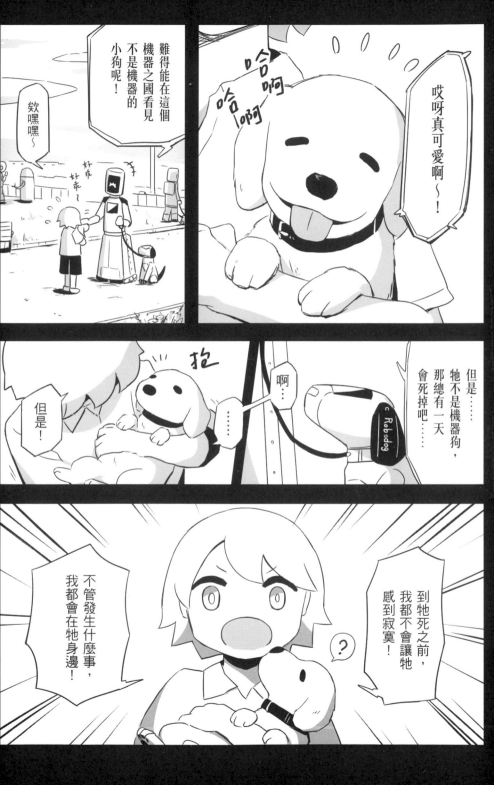

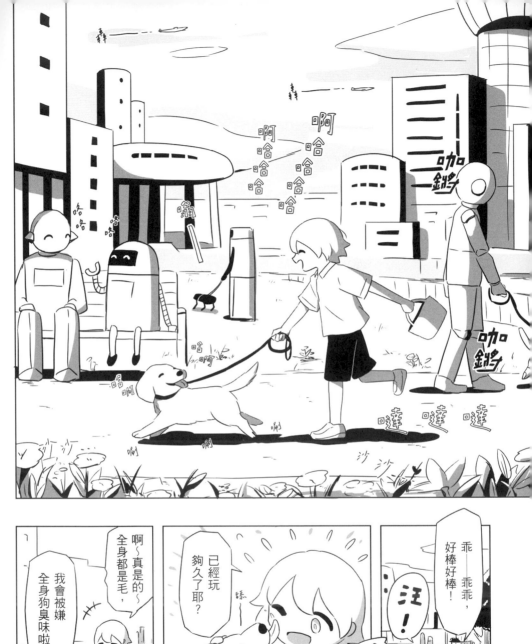

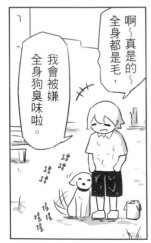

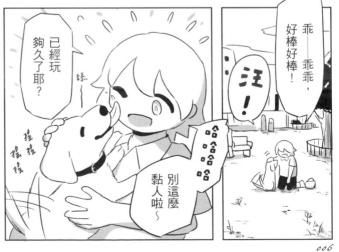

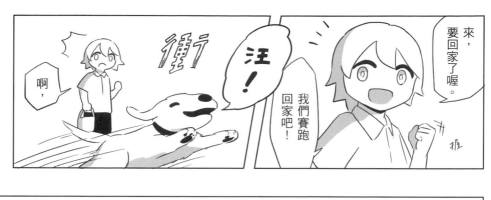

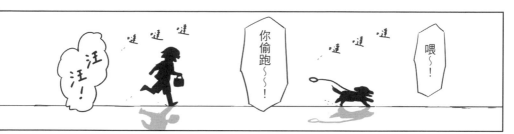

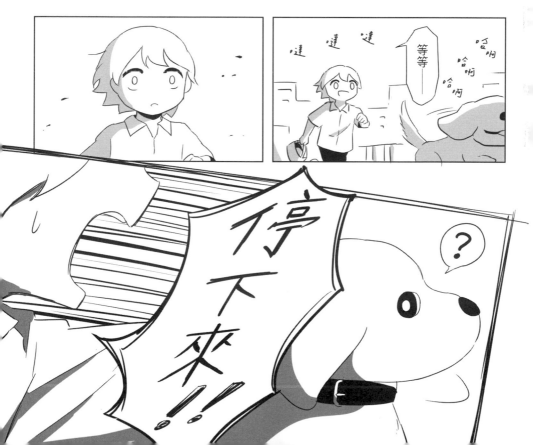

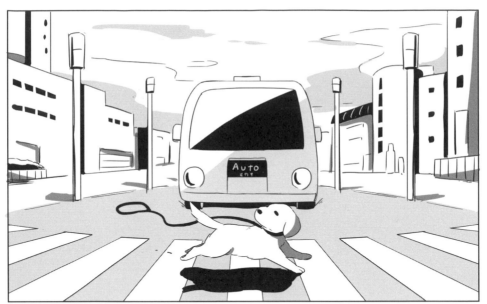

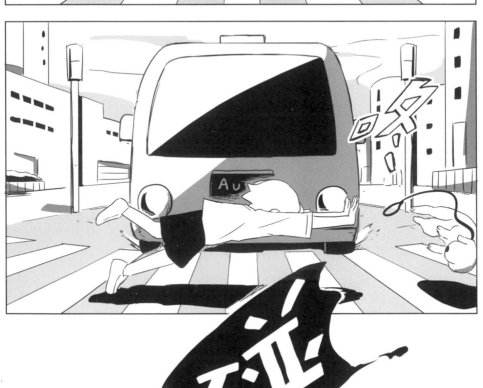

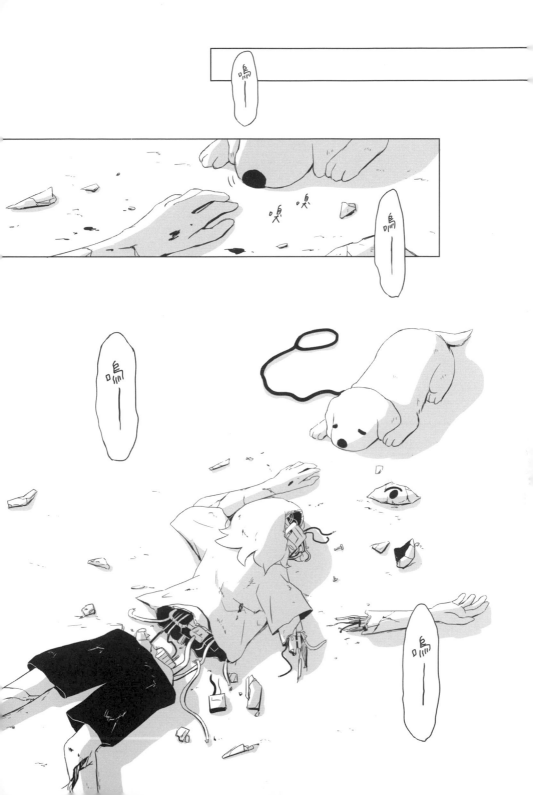

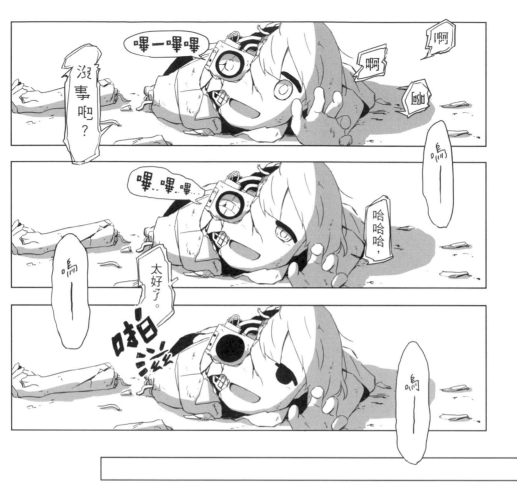

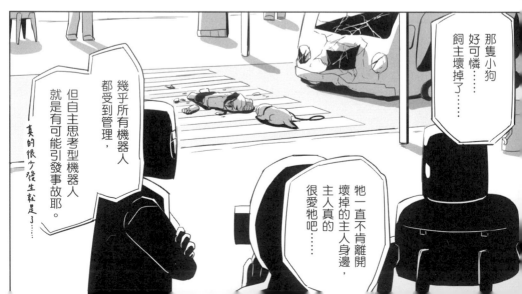

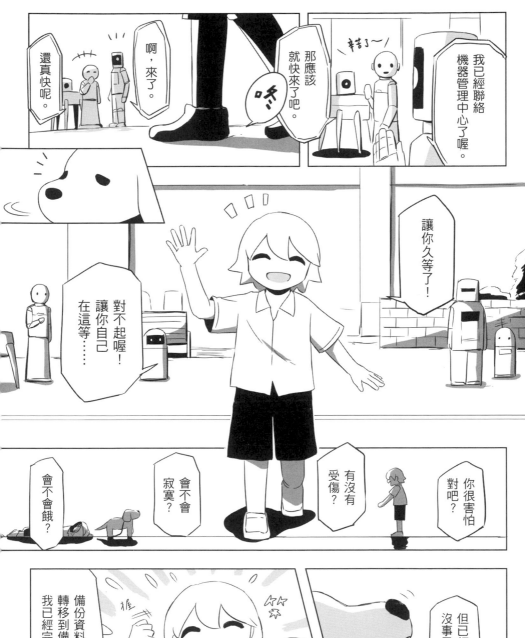

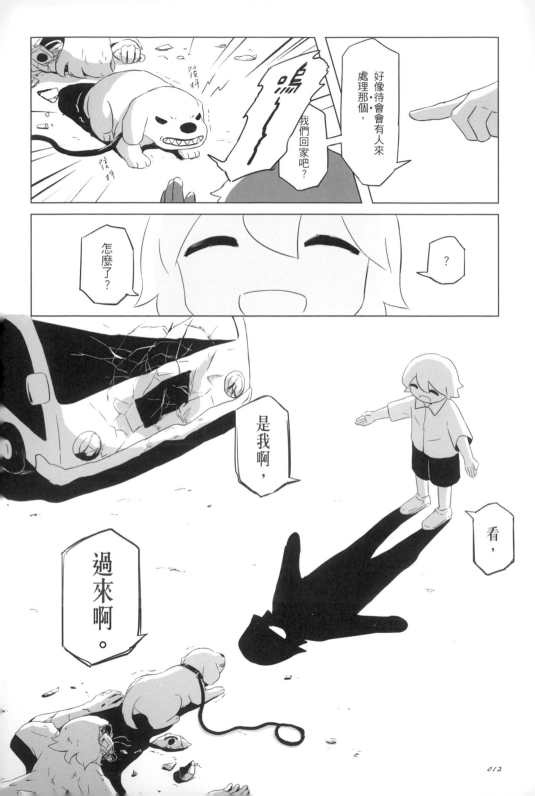

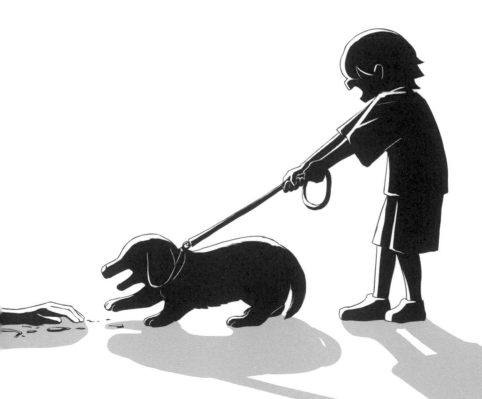

機器之国 ◆ end

一　道德之國　一

Amedeo's
Travels

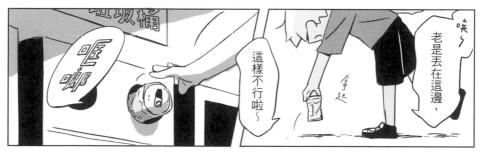

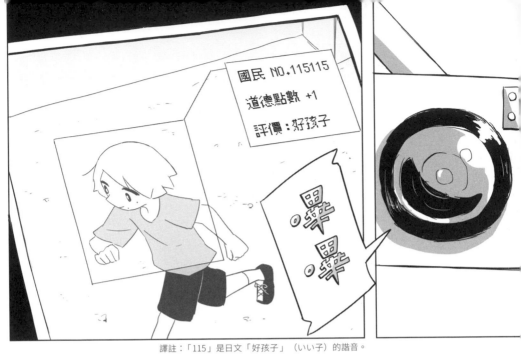

譯註:「115」是日文「好孩子」（いい子）的諧音。

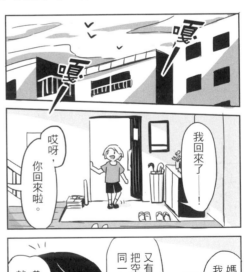

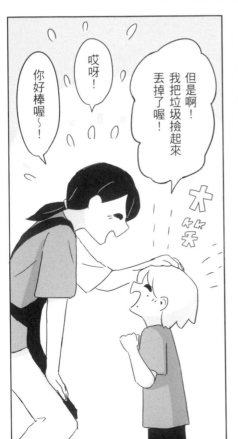

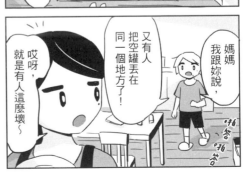

你每次都這麼乖，將來或許可以去道德管理中心工作喔——

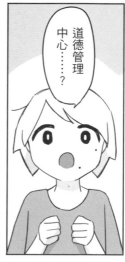

道德管理中心……？

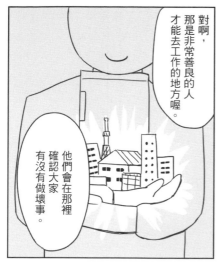

對啊，那是非常善良的人才能去工作的地方喔。

他們會在那裡確認大家有沒有做壞事。

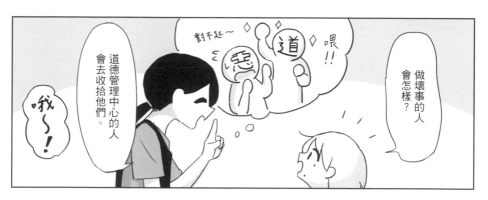

做壞事的人會怎樣？

道德管理中心的人會去收拾他們。

對不起～

忌

道

喂!!

哦～!

那!

我，

長大之後要去道德管理中心工作!

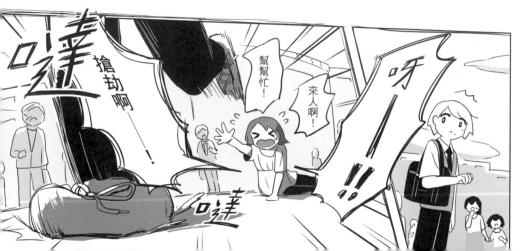

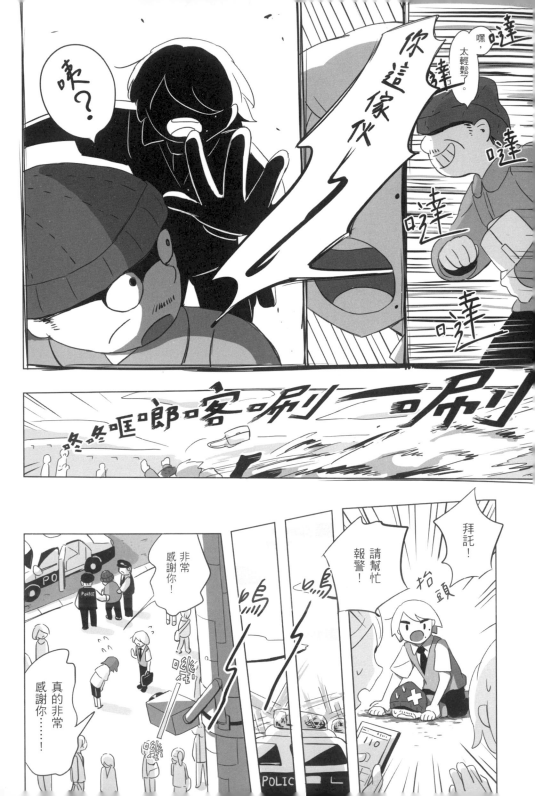

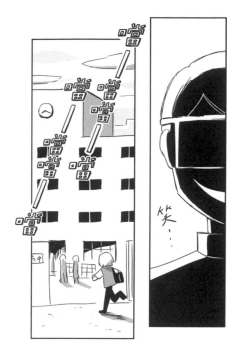

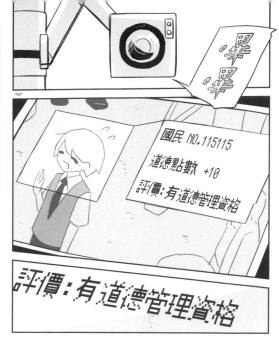

國民 NO.115115

道德點數 +10

評價:有道德管理資格

評價:有道德管理資格

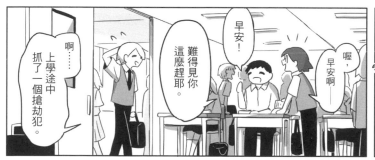

啊……上學途中抓了一個搶劫犯。

難得見你這麼趕耶。

早安!

喔,早安啊

呼最後一刻滑壘趕上!

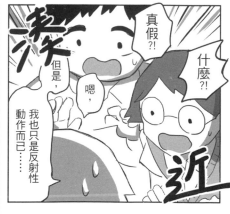

真假?!

但是,我也只是反射性動作而已……

嗯

什麼?!

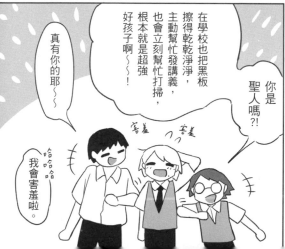

真有你的耶~~

你是聖人嗎?!

在學校也把黑板擦得乾乾淨淨,主動幫忙發講義,也會立刻幫忙打掃,根本就是超強好孩子啊~~!

害羞 害羞

哈哈哈 我會害羞啦。

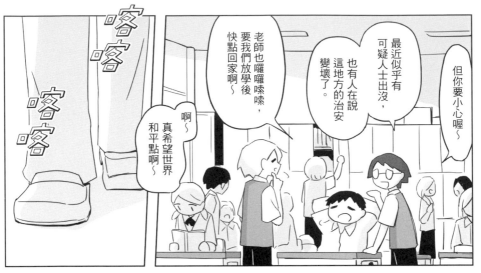

啊～真希望世界和平點啊～

老師也囉囉嗦嗦，要我們放學後快點回家啊～

最近似乎有可疑人士出沒，也有人在說這地方的治安變壞了。

但你要小心喔～

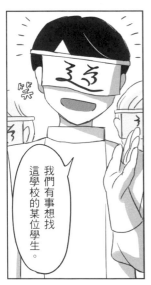

我們有事想找這學校的某位學生。

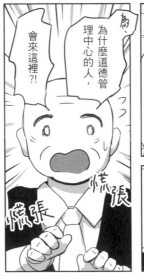

為、為什麼道德管理中心的人，會來這裡?!

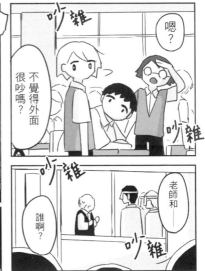

不覺得外面很吵嗎？

嗯？

老師和

誰啊？

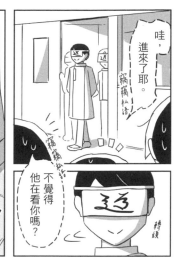

哇，進來了耶。

窃窃私语

不覺得他在看你嗎？

转头

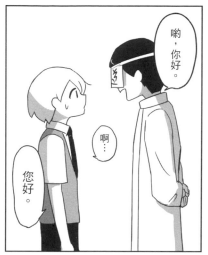

唡，你好。

啊…

您好。

咯

咯

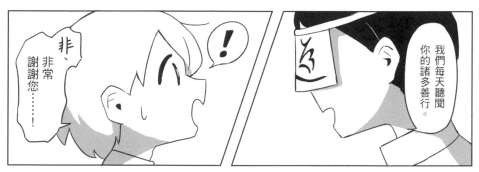

我們每天聽聞你的諸多善行。

非、非常謝謝您……！

請讓我單刀直入問，

伸

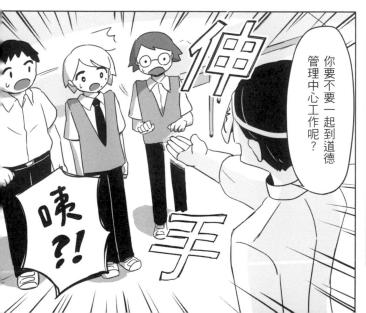

你要不要一起到道德管理中心工作呢？

伸手

咦?!

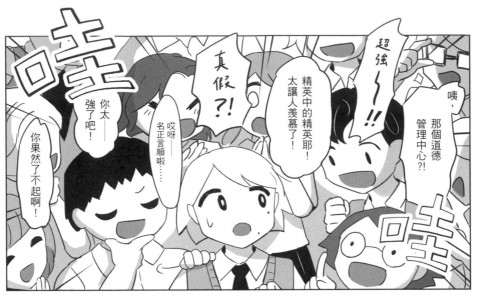

我真的有辦法做嗎……？

這，

這種工作……

我們對你有諸多期待，

務必希望你從明天就開始工作。

我們有完善的新人支援制度，

這點你儘管安心。

不管年紀多輕，為了讓所有人都能對社會有所貢獻，道德管理中心並無設限員工年齡

024

去吧。

你是我們學校的驕傲！被挖角後會視為跳級，你可以直接畢業。

就安心去工作吧！

老師……

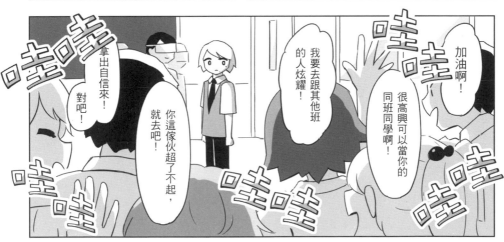

加油啊！

很高興可以當你的同班同學啊！

我要去跟其他班的人炫耀！

你這傢伙超了不起，就去吧！

對吧！

拿出自信來！

哇哇哇哇哇哇哇哇

沒問題的啦！

加油喔！

別太勉強啊！

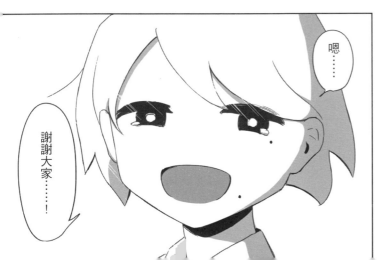

嗯……

謝謝大家……！

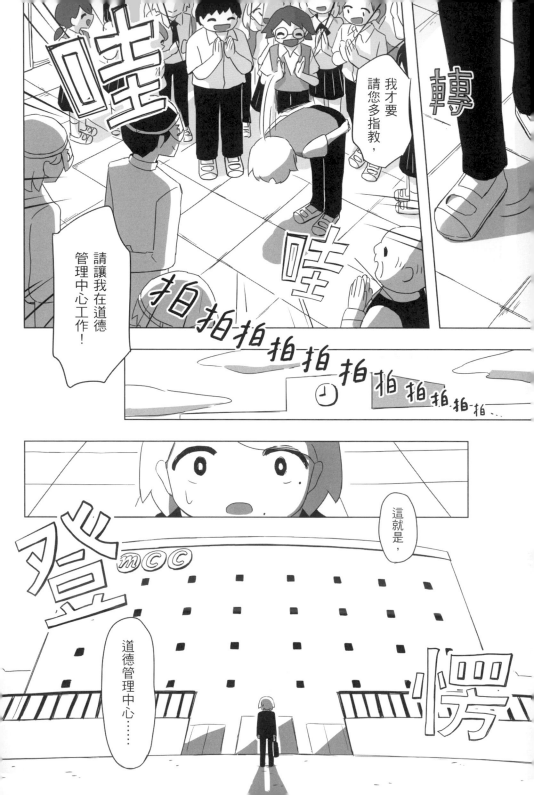

首先，先在這些文件上簽名。

這是在這邊工作的必要文件。

唔，等你很久了。

持有、販售、製造等違法藥物，無照駕駛車輛。
鬥毆及其他暴力行為、器物損壞行為。
反社會實驗等危害他人損害之行為，未成年吸毒。
做出任何可能招致甲方失去社會信用之行為。

不得將在道德管理中心的所見所聞外洩。

甲方違反上述情事時，甲方將不經通告。

違反的內容處甲方來承受的所有損害（包含甲方得以向乙方請求期償）。

甲方必須向甲方宣誓。

乙方並非符合以上條件之對象。

一方員工
另為族為社會運動之暴力不法行為處特殊知
符合以上描述者
乙方必須向甲方宣誓。

以暴力方式的要求行為
以暴力擔任責任的不當要求行為

不得將在道德管理中心的所見所聞外洩。

簽好之後就換上工作服吧。

我換這邊喔

好！

哎呀，理所當然會有保密義務啦。

寫寫

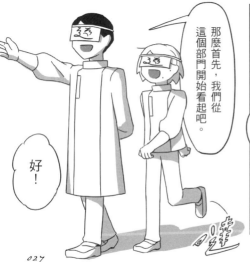

那麼首先，我們從這個部門開始看起吧。

好！

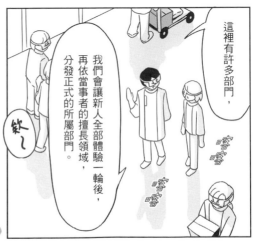

這裡有許多部門，我們會讓新人全部體驗一輪後，再依當事者的擅長領域，分發正式的所屬部門。

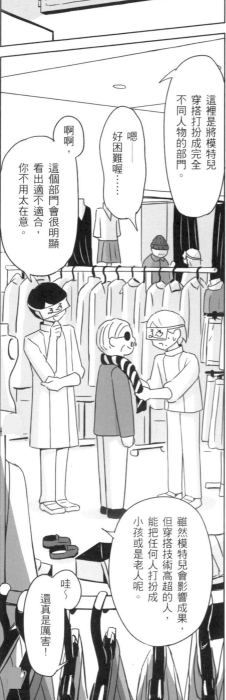

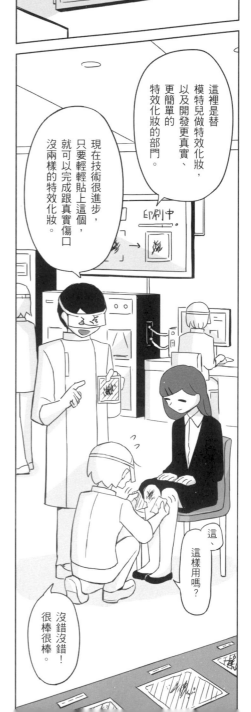

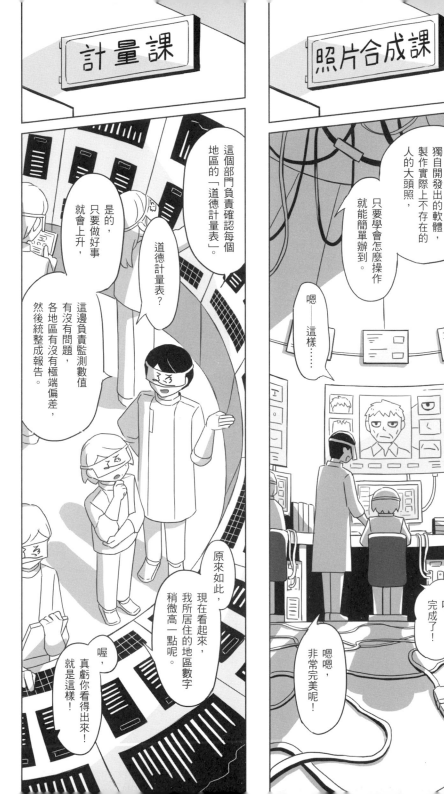

到目前為止有什麼讓你在意的地方嗎？

啊，那個──

我體驗了許多有趣的事情，

但我有點不太懂剛剛的那些工作，在道德管理上到底能派上什麼用場耶……

哎呀，一開始都是這樣，你別太在意。

對不起……

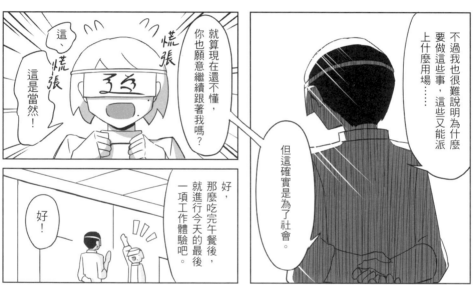

不過我也很難說明為什麼要做這些事，這些又能派上什麼用場……

但這確實是為了社會。

就算現在還不懂，你也願意繼續跟著我嗎？

這、這是當然！

好，那麼吃完午餐後，就進行今天的最後一項工作體驗吧。

好！

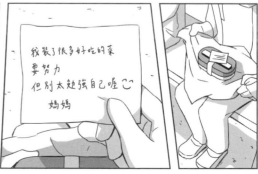

我裝了很多好吃的菜
要努力
但別太勉強自己喔 ♡
媽媽

030

跟我來。

好，走吧，

好！

周遭沒有國民反應，安全。

如何？

了解。

接下來要上街啊⋯⋯

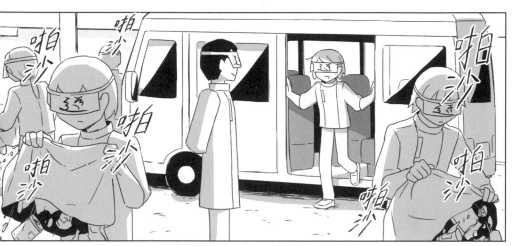

為什麼呢？

咦

為什麼？

⋯⋯

別多問，就照做看看。

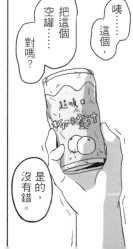

把這個空罐對嗎？

咦⋯⋯這個⋯⋯

是的，沒有錯。

拿去。

咦⋯⋯

去把這個放在路中央。

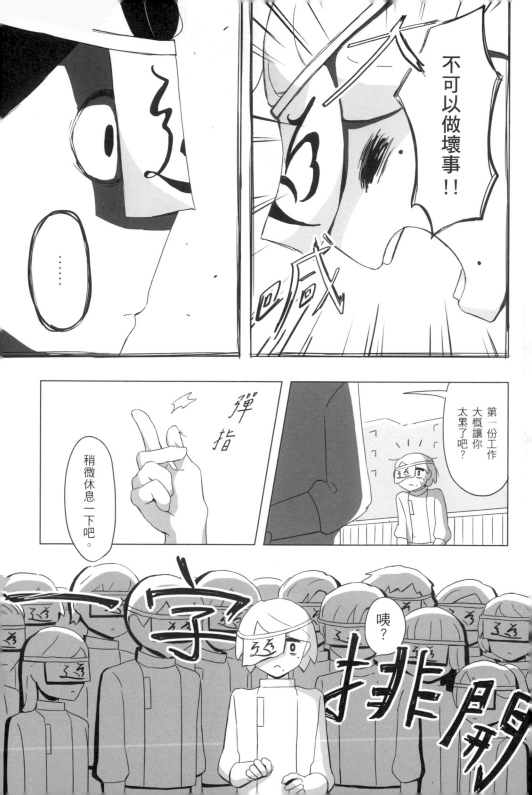

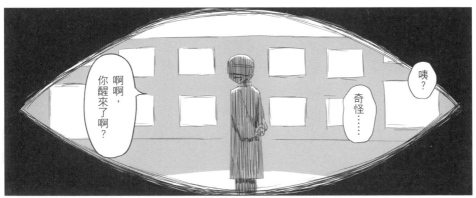

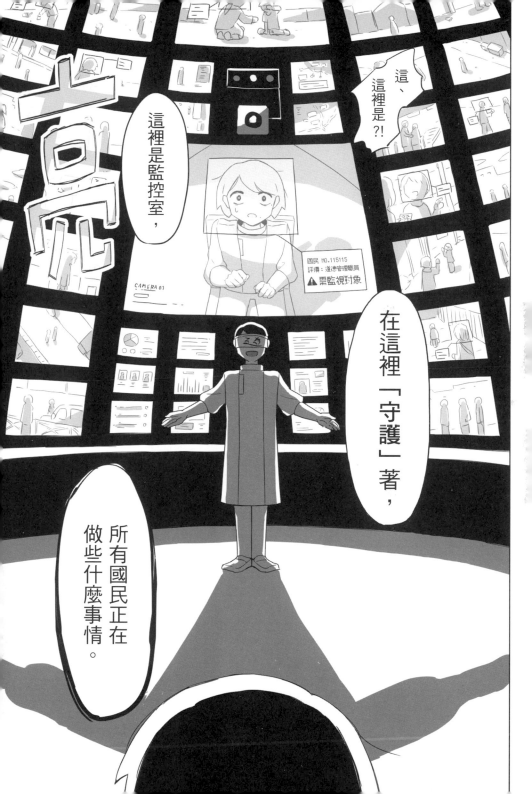

看看這個。

喀噠

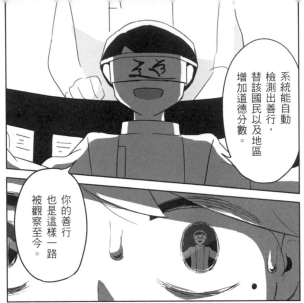

系統能自動檢測出善行，替該國民以及地區增加道德分數。

你的善行也是這樣一路被觀察至今。

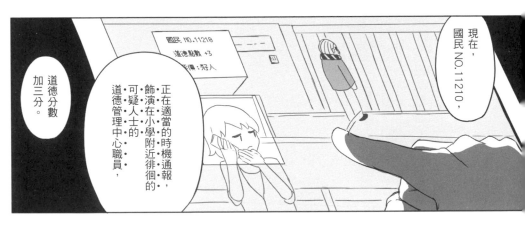

現在，國民NO.11210，

正在適當的時機通報、飾演在小學附近徘徊的可疑人士的道德管理中心職員，

道德分數加三分。

國民 NO.11210
道德點數 +3
評價：好人

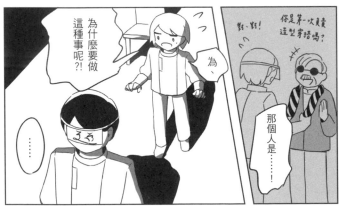

為什麼要做這種事呢?!

為、

對、對！你是第一次責賣這型穿搭嗎?

那個人是……!

…………！

036

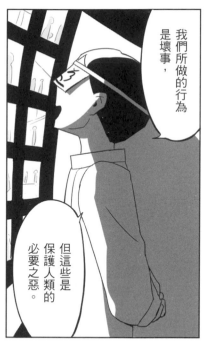

我們所做的行為是壞事，

但這些也是保護人類的必要之惡。

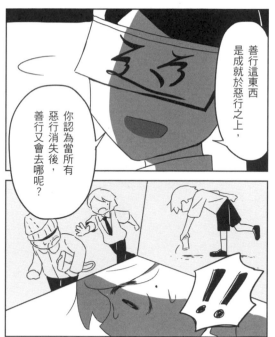

善行這東西是成就於惡行之上，

你認為當所有惡行消失後，善行又會去哪呢？

善行……

也會消失……

沒錯，正確答案。

就跟疫苗相同，

對壞事的免疫力一旦降低，

當我們管理之外的重大罪惡突然發生，人類就無法與之對抗了，對吧？

所以我們才會每天供給這個世界惡行，

你是個聰明到得以進入道德管理中心工作的人，

應該明白吧？

道德點數 +1
道德點數 +1
道德點數 +1
道德點數 +1
道德點數 +1

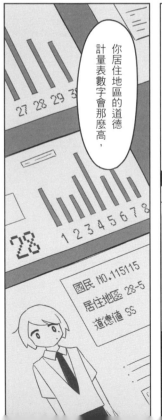

你居住地區的道德計量表數字會那麼高，

27 28 29 30

28

1 2 3 4 5 6 7 8

國民 NO.115115
居住地區 28-5
道德值 SS

哎呀哎呀，

你應該也已經發現了吧？

……

為什麼……

為什麼會選上我……？

就是因為你做太多好事了，

所以才把你拉到我們這邊來。

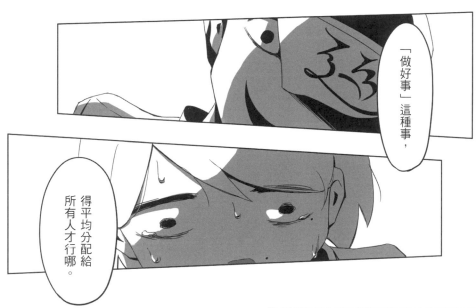

「做好事」這種事，

得平均分配給所有人才行哪。

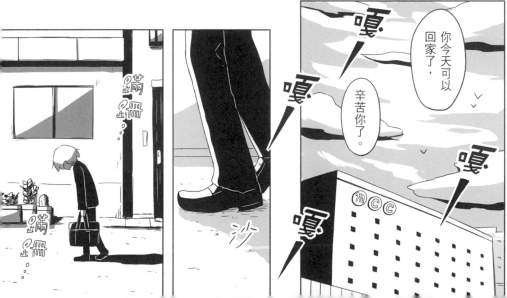

你今天可以回家了，辛苦你了。

嘎！

嘎！

嘎！

嘎！

蹦蹦

蹦蹦

沙

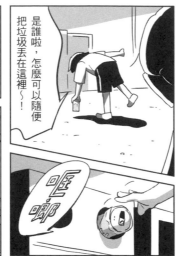

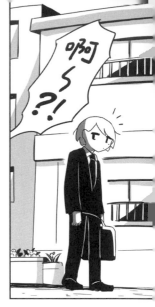

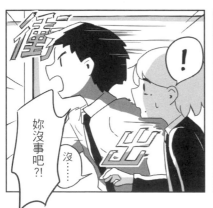

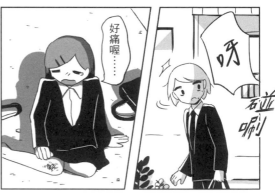

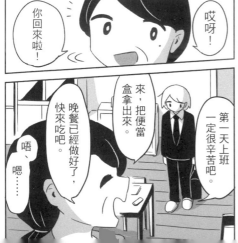

我開——動了。

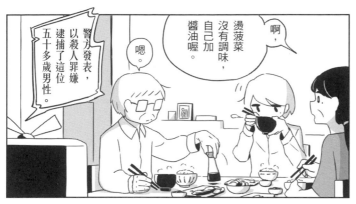

燙菠菜沒有調味，自己加醬油喔。

啊，

嗯

警方發表，以殺人罪嫌逮捕了這位五十多歲男性。

嫌犯涉嫌昨天在自家公寓，持刀械類物品刺傷妻子的頸部與腹部，將其殺害。

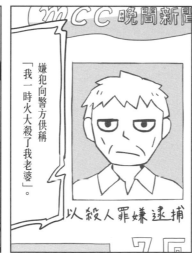

嫌犯向警方供稱「我一時火大殺了我老婆」。

以殺人罪嫌逮捕

哎呀——這不就在隔壁區嗎？

還真駭人耶——

……

欸，比起那個，第一天工作感覺怎樣啊？

咦……

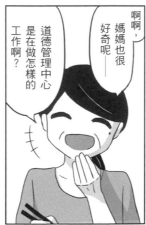

啊啊，媽媽也很好奇呢——

道德管理中心是在做怎樣的工作啊？

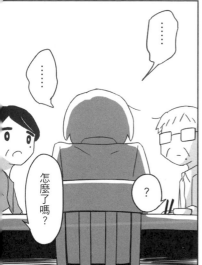

……

怎麼了嗎？

？

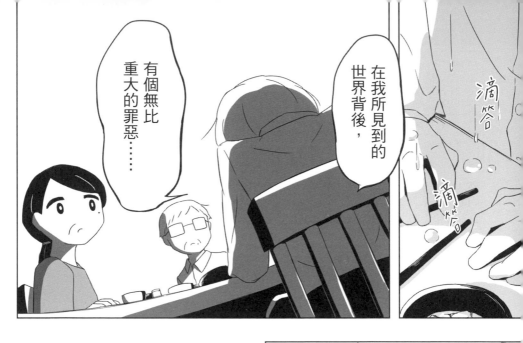

有個無比重大的罪惡……

在我所見到的世界背後，

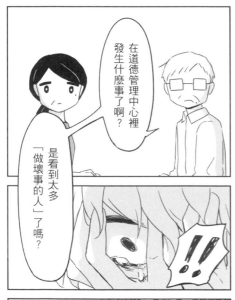

在道德管理中心裡發生什麼事了啊？

是看到太多「做壞事的人」了嗎？

啊……

啊……

、危險駕駛、疲勞駕駛及其他違法行為、暴力行為、藥物……
重、同性問題等……受社會責難等造成他人困擾之行為，未……
為以及其他……得做出任何可能招致甲方失去社會信用之行……

不得將在道德管理中心的所見所聞外洩。

2. 乙方……反上述……時，甲方得不經通告，
以……除本契約。
因……合約所造面成甲方承受的所有損害（包含合理的律師費在內
甲……以向乙方請求賠償。

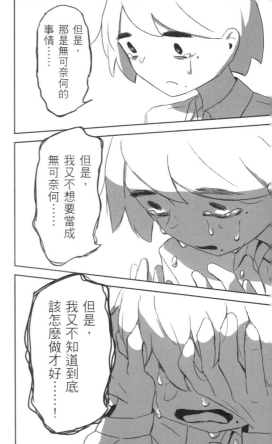

但是，那是無可奈何的事情……

但是，我又不想要當成無可奈何……

但是，我又不知道到該怎麼做才好……！

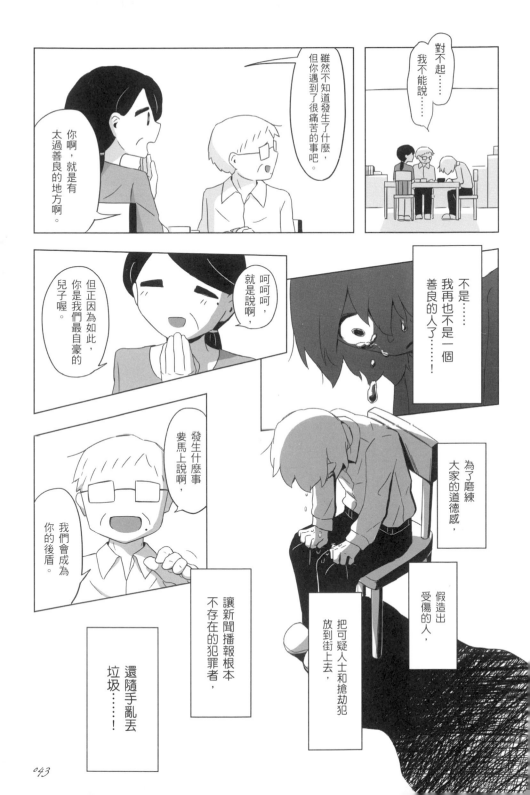

對不起……
我不能說……

雖然不知道發生了什麼，但你遇到了很痛苦的事吧。

你啊，就是有太過善良的地方啊。

呵呵，就是說啊，

但正因為如此，你是我們最自豪的兒子喔。

不是……
我再也不是一個善良的人了……！

為了磨練大家的道德感，

假造出受傷的人，

把可疑人士和搶劫犯放到街上去，

發生什麼事要馬上說啊，我們會成為你的後盾。

讓新聞播報根本不存在的犯罪者，

還隨手亂丟垃圾……！

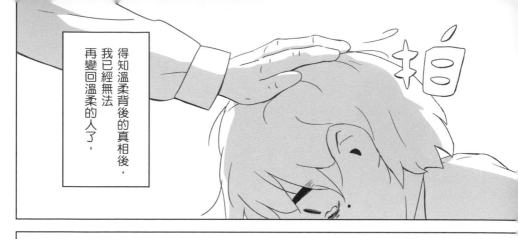

得知溫柔背後的真相後，我已經無法再變回溫柔的人了，

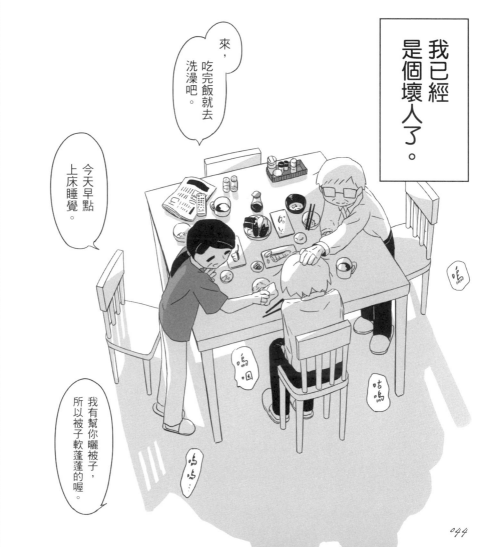

我已經是個壞人了。

來，吃完飯就去洗澡吧。

今天早點上床睡覺。

我有幫你曬被子，所以被子軟蓬蓬的喔。

道德之國 ◆ end

寂靜之國

一 寂 靜 之 國 一

Amedeo's
Travels

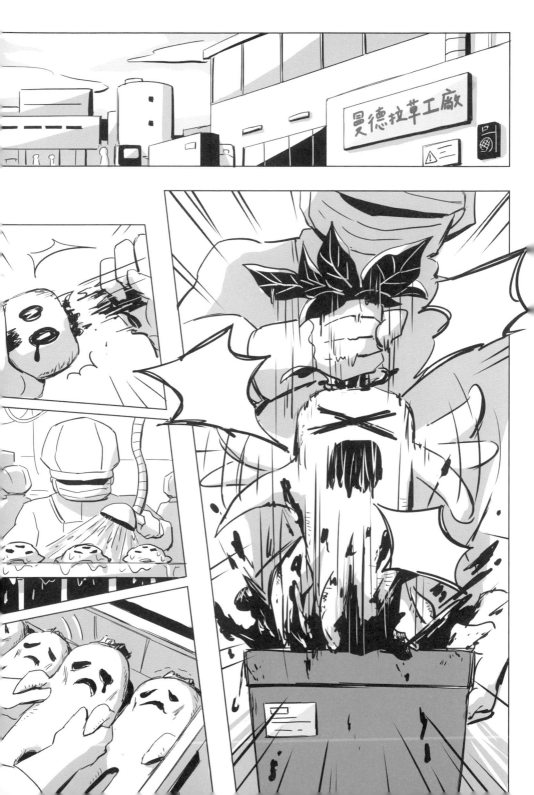

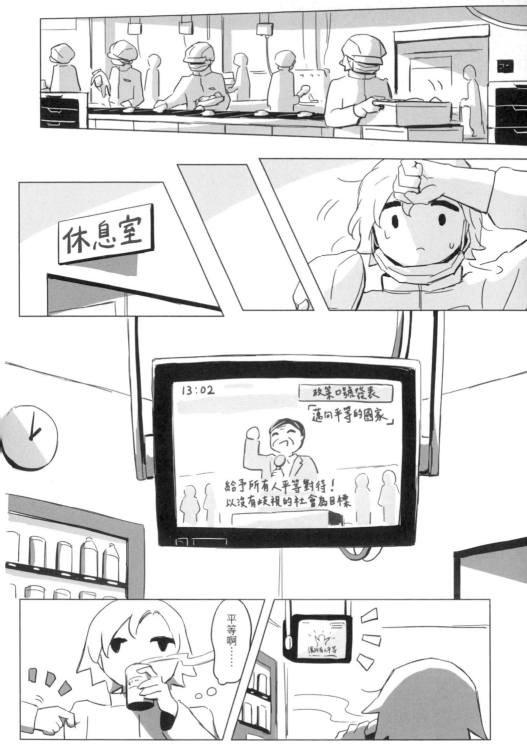

那是在幹嘛啊?

!

?

啊?媒體?

好了好了,來啦,回去工作了啦。

憑什麼隨便亂拍啦,我拿曼德拉草扔你們喔。

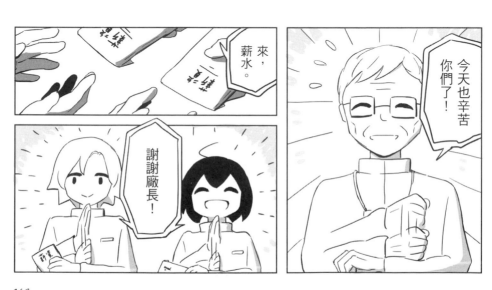

來,薪水。

今天也辛苦你們了!

謝謝廠長!

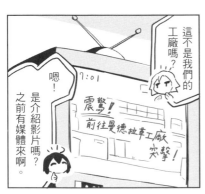

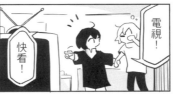

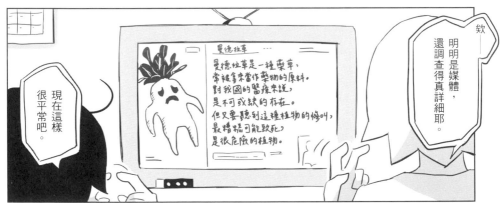

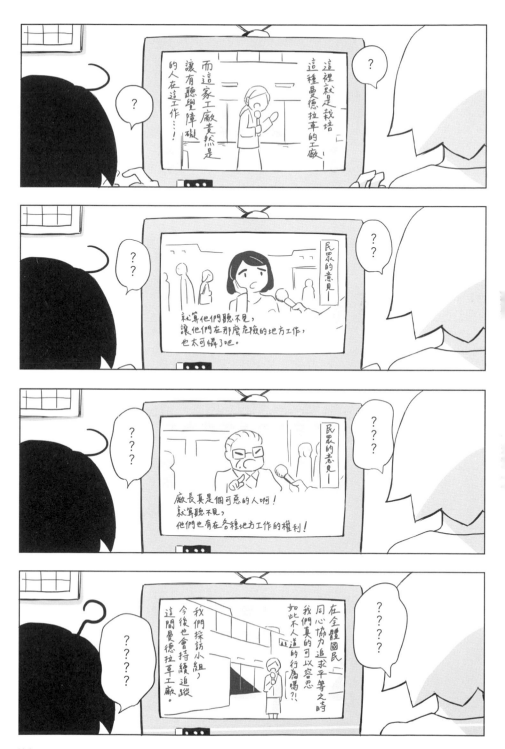

051

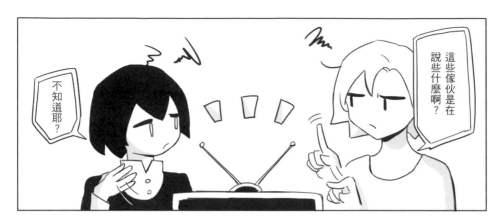

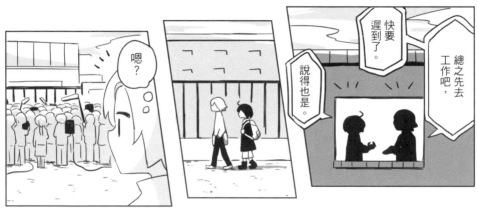

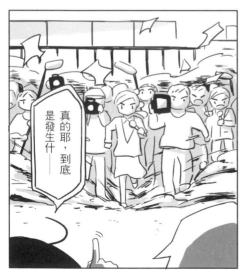

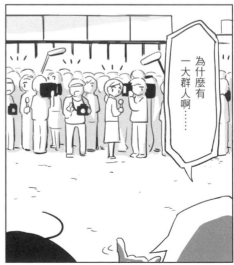

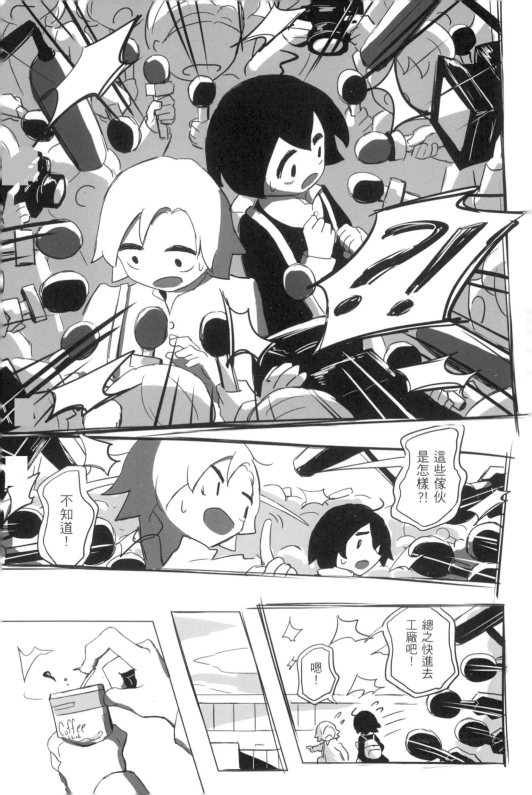

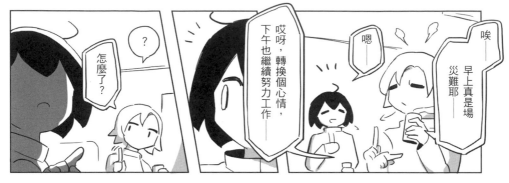

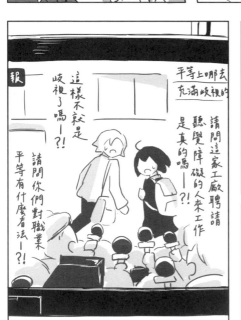

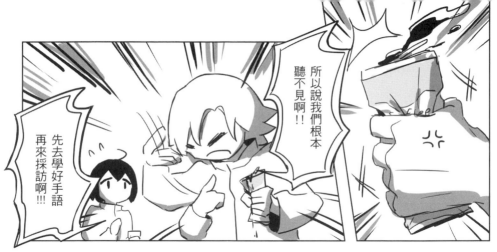

所以說我們根本聽不見啊!!

先去學好手語再來採訪啊!!!

...

真是,都隨便亂說一通......

回去......

工作吧....?

......

希望別發展成奇怪的事態啊......

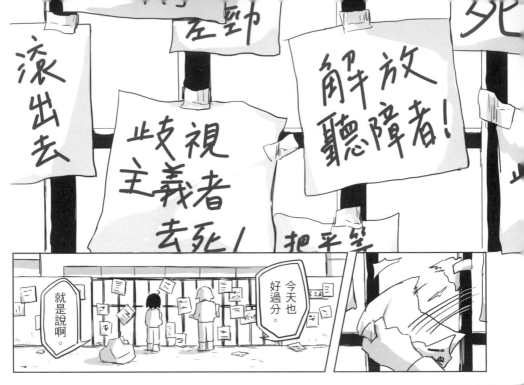

今天也好過分。

就是說啊。

我們只是因為喜歡，才在這裡工作的耶。

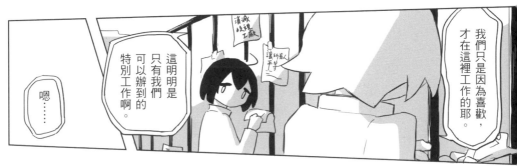

這明明是只有我們可以辦到的特別工作啊。

嗯……

那麼，今天也努力工作。

那、那個……

呼 光是撕紙就快要累攤了。

嗯。

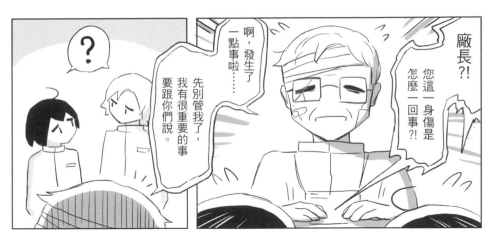

廠長?!

您這一身傷是怎麼一回事?!

啊,發生了一點事啦……

先別管我了,我有很重要的事要跟你們說。

其實啊,這家工廠要收起來了。

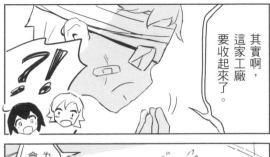

哎呀,因為那個新聞的關係,我們受到很嚴重的批評……

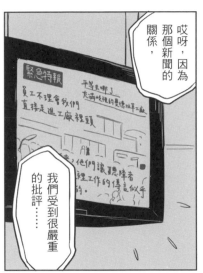

緊急特報

平等去哪了
充滿吱吱喳的曼德拉草工廠

員工不理會我們
直接走進工廠裡頭

他們讓聽障者○○理工作的傳言似乎○○

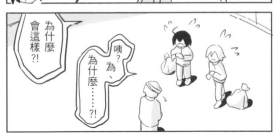

為什麼會這樣?!

咦?為、為什麼……?!

……

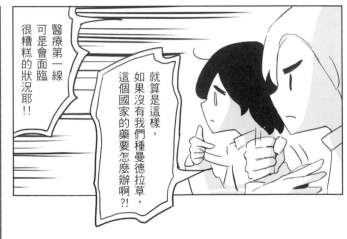

就算是這樣,如果沒有我們種曼德拉草,這個國家的藥要怎麼辦啊?!

醫療第一線可是會面臨很糟糕的狀況耶!!

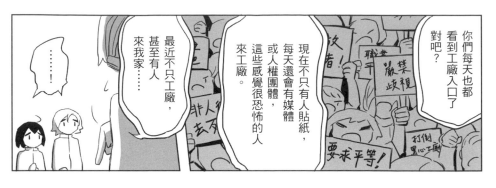

你們每天也都看到工廠入口了對吧？

現在不只有人貼紙，每天還會有媒體或人權團體，這些感覺很恐怖的人來工廠。

最近不只工廠，甚至有人來我家……

……！

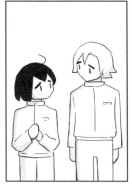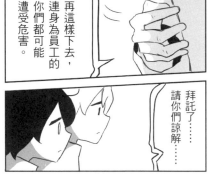

再這樣下去，連身為員工的你們都可能遭受危害。

拜託了……請你們諒解……

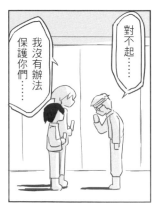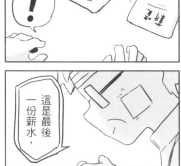

對不起……

我沒有辦法保護你們……

這是最後一份薪水，

……謝謝。

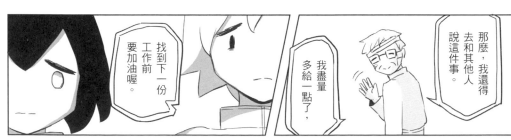

那麼，我還得去和其他人說這件事。

我盡量多給一點了，

找到下一份工作前要加油喔。

謝謝您的照顧⋯⋯！

明明什麼壞事也沒做啊——

我們明明什麼也沒做，

但是，為什麼非得要承受如此過分的對待啊。

廠長和工廠的大家，全都是很好的人啊。

嗯

文具店⋯⋯？

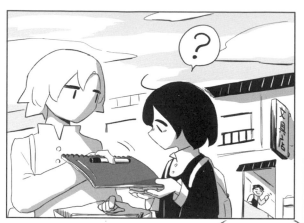

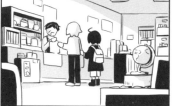

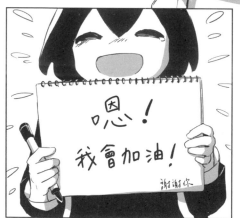

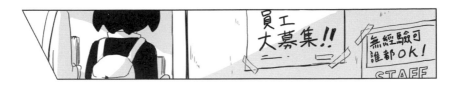

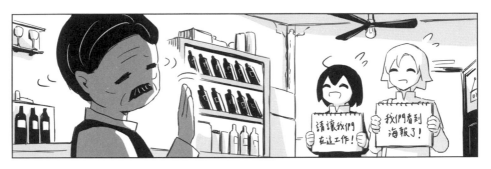

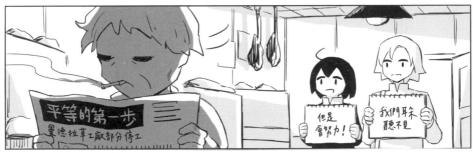

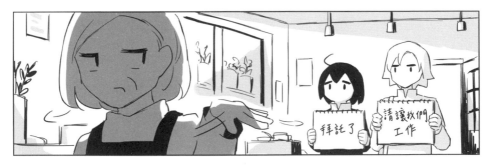

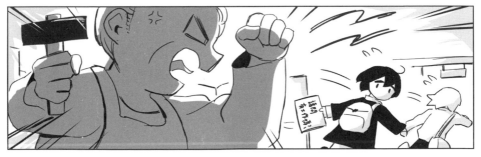

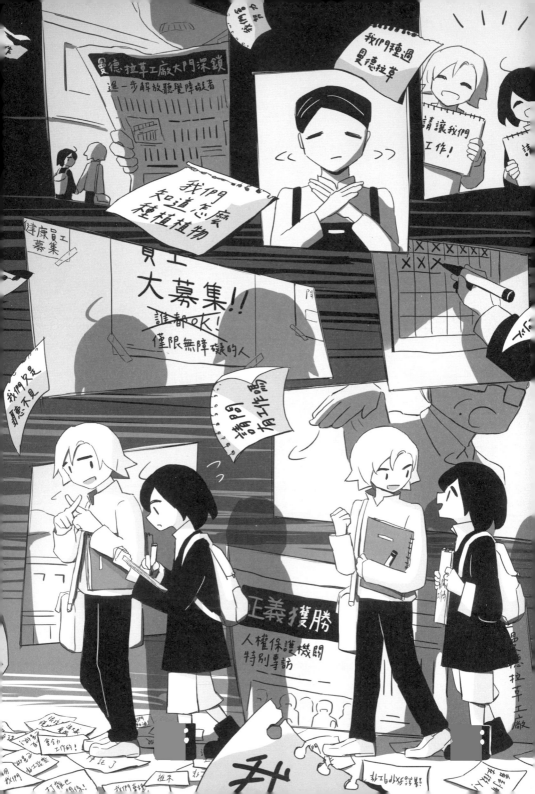

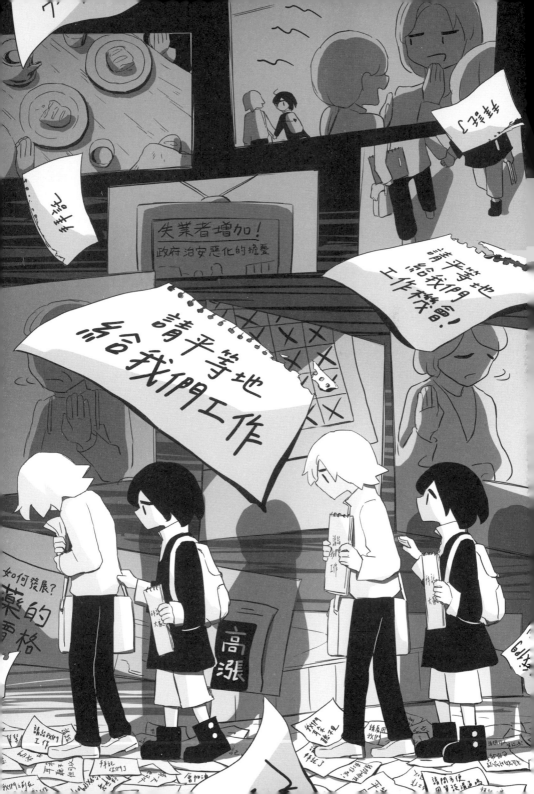

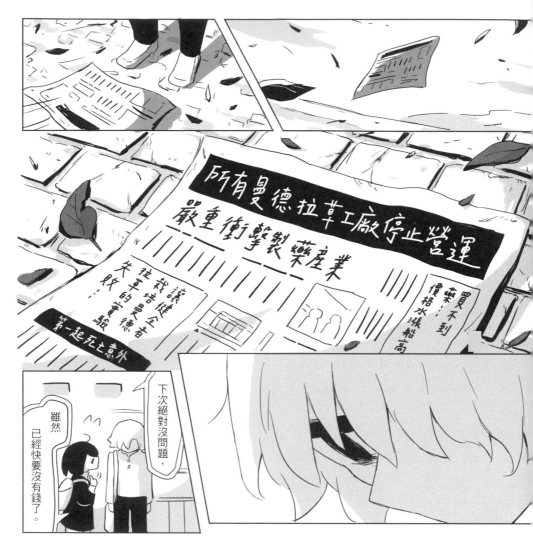

所有曼德拉草工廠停止營運

嚴重衝擊製藥產業

買不到藥……
價格水漲船高

栽培曼德拉草的學者表示……
第一起死亡意外
我的曼德拉草的實驗失敗了……

雖然已經快要沒有錢了。

下次絕對沒問題。

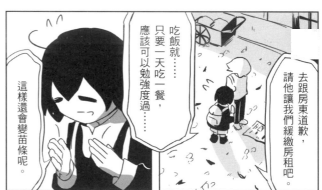

去跟房東道歉，請他讓我們緩繳房租吧。

吃飯就……只要一天吃一餐，應該可以勉強度過……

這樣還會變苗條呢。

啊，這樣，或許還能去當模特兒呢？

開玩笑的啦——

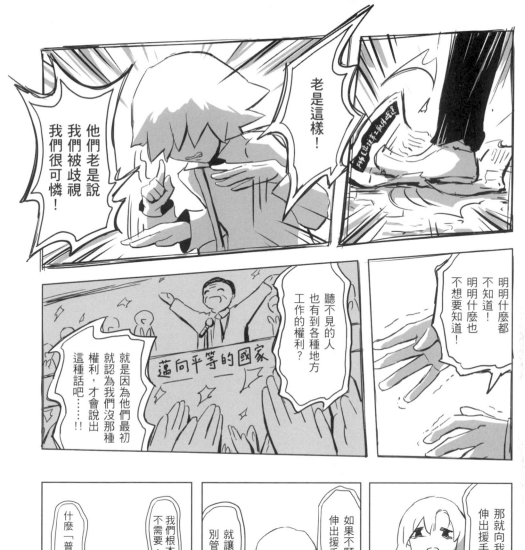

他們老是說
我們被歧視
我們很可憐！

老是這樣！

明明什麼都
不知道！
明明什麼也
不想要知道！

聽不見的人
也有到各種地方
工作的權利？

邁向平等的國家

就是因為他們最初
就認為我們沒那種
權利，才會說出
這種話吧……！！

什麼「普通」啊
……

我們根本
不需要，

就讓我們靜靜的，
別管我們就好了啊
……

如果不願意
伸出援手，

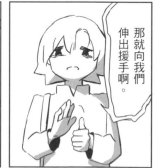

那就向我們
伸出援手啊。

……

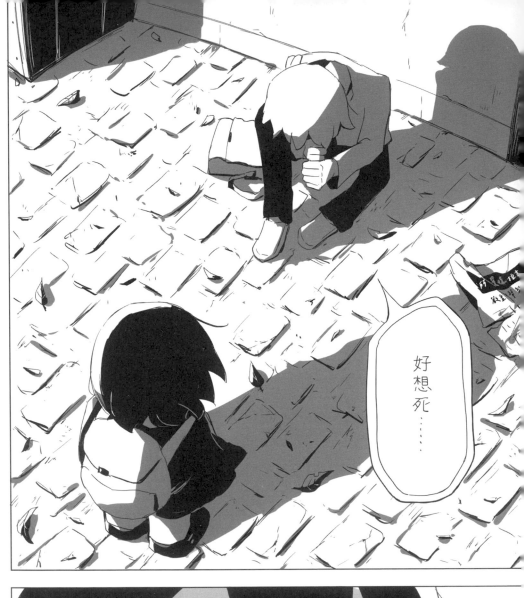

好想死……

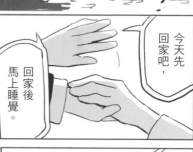

今天先回家吧，

回家後馬上睡覺。

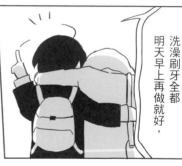

洗澡刷牙全都明天早上再做就好，

什麼都不用做，

只有今天是特別的��⋯⋯

嗯？

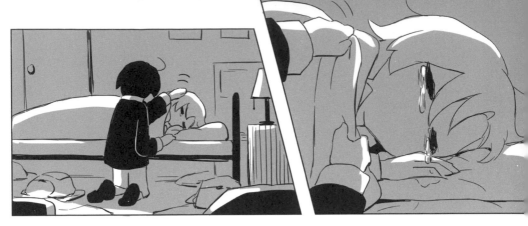

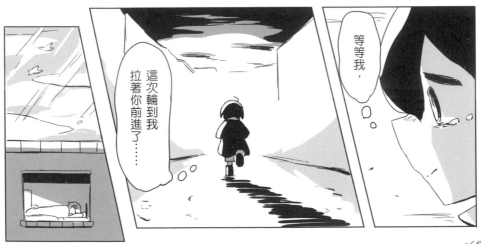

這次輪到我
拉著你前進了……

等等我，

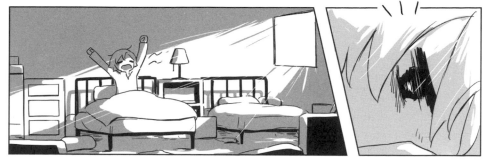

什麼
?!

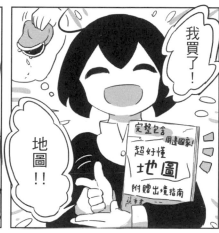

我買了!

地圖!!

完整包含用遠國家!
超好懂
地圖
附贈出境指南

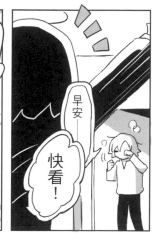

早安

快看!

咦?

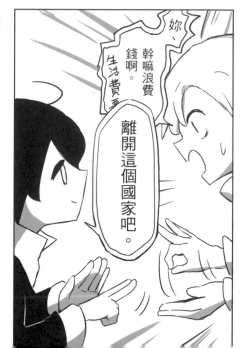

妳

幹嘛浪費錢啊。
生活費要

離開這個國家吧。

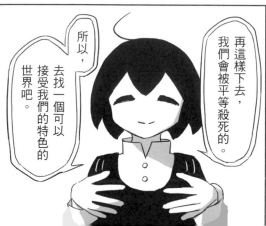

再這樣下去,我們會被平等殺死的。

所以,

去找一個可以接受我們的特色的世界吧。

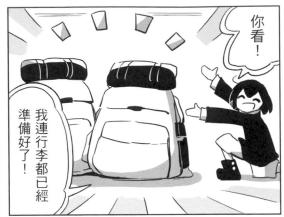

你看！

我連行李都已經準備好了！

也已經去向房東打好招呼了！

他跟我說「要加油喔！」呢！

…

耳朵聽得見的好人就只有房東一個了～

啊，還有文具店的大叔也是！

出入境管理局

要出境者請在這裡辦理手續

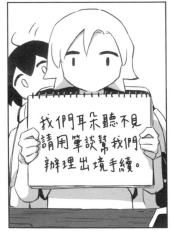

我們耳朵聽不見請用筆談幫我們辦理出境手續。

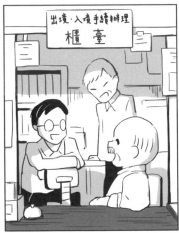

出境·入境手續辦理 櫃臺

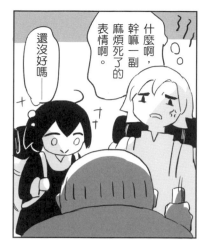

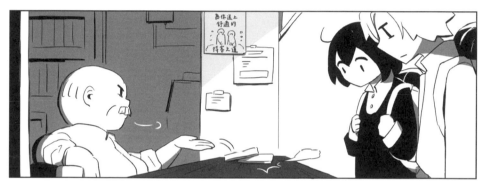

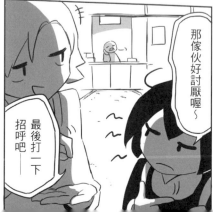

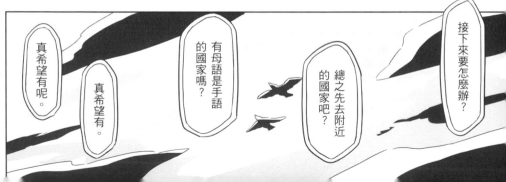

接下來要怎麼辦？

總之先去附近的國家吧？

有母語是手語的國家嗎？

真希望有。

真希望有呢。

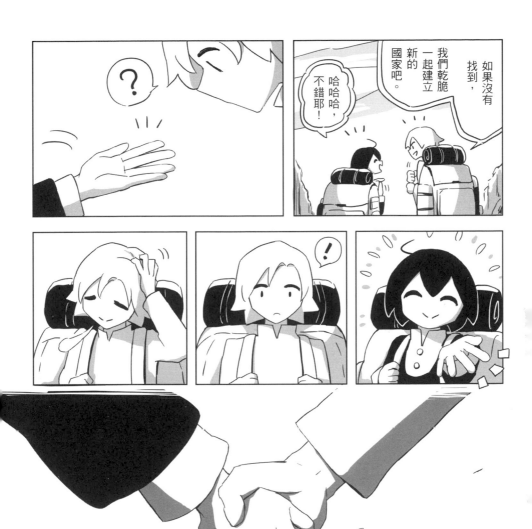

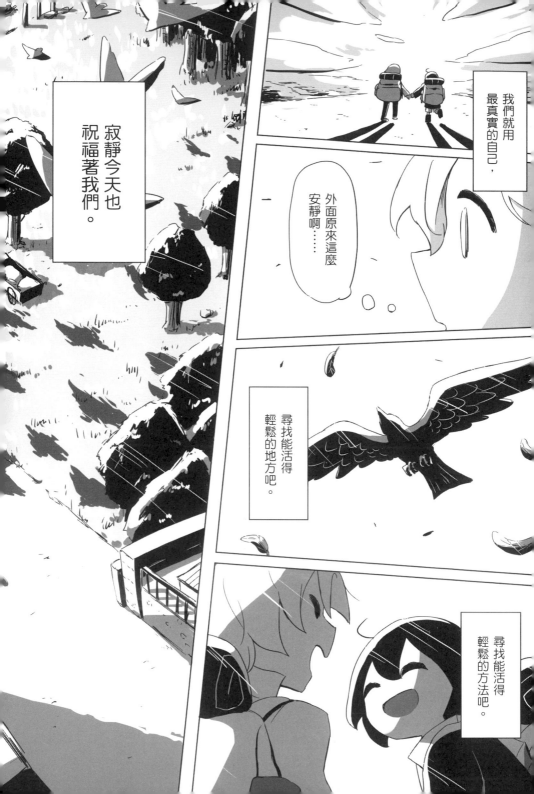

寂靜今天也
祝福著我們。

我們就用
最真實的自己,

外面原來這麼
安靜啊……

尋找能活得
輕鬆的地方吧。

尋找能活得
輕鬆的方法吧。

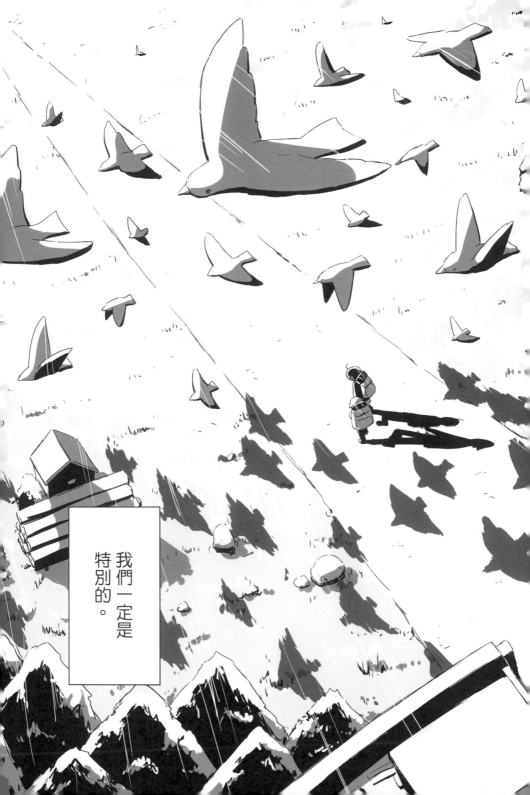

我們一定是特別的。

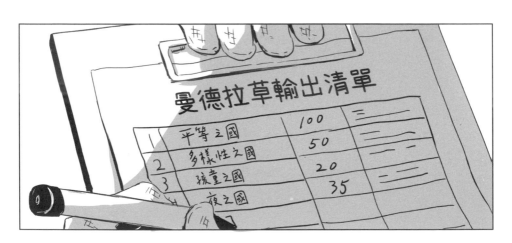

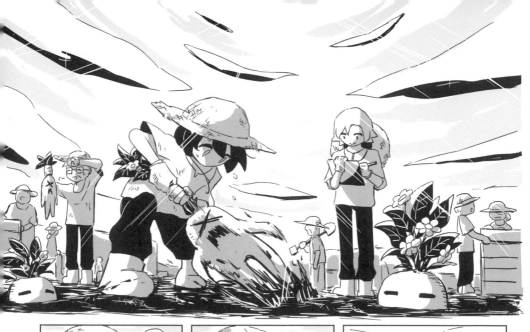

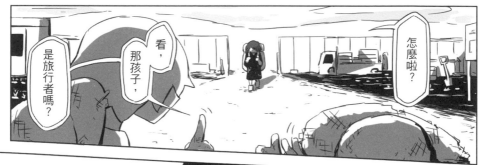

怎麼啦？

看，那孩子，

是旅行者嗎？

那，那個。

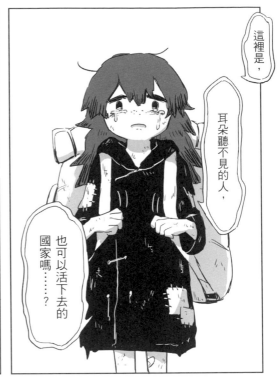

這裡是，

耳朵聽不見的人，

也可以活下去的國家嗎⋯⋯？

活下去根本不需要任何人允許啊。

那當然！

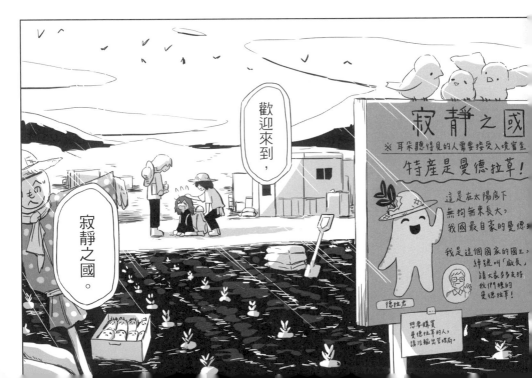

歡迎來到，

寂靜之國。

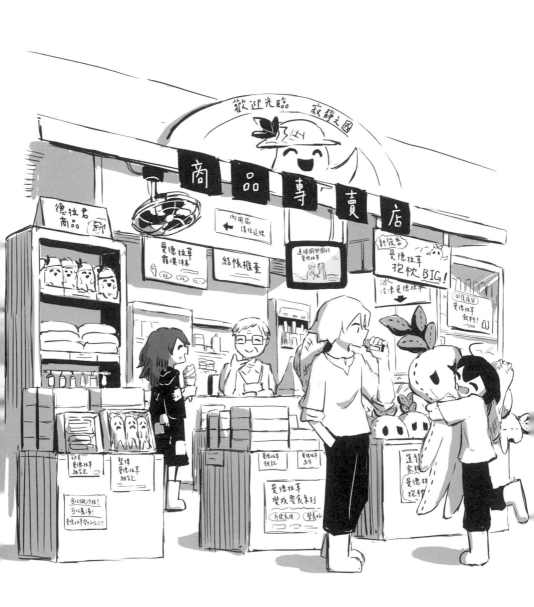

一
安
全
之
國
一

Amedeo's
Travels

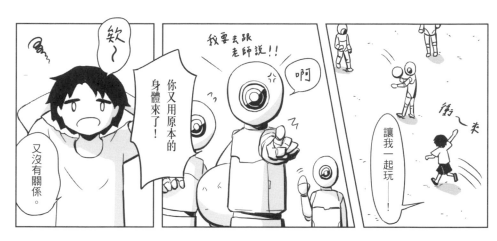

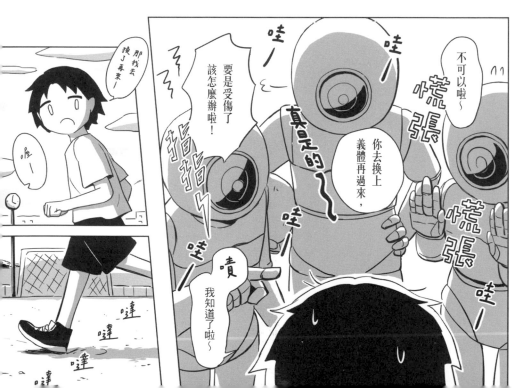

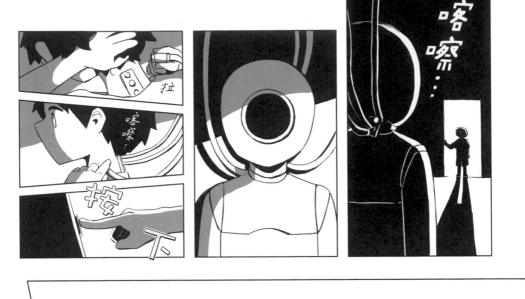

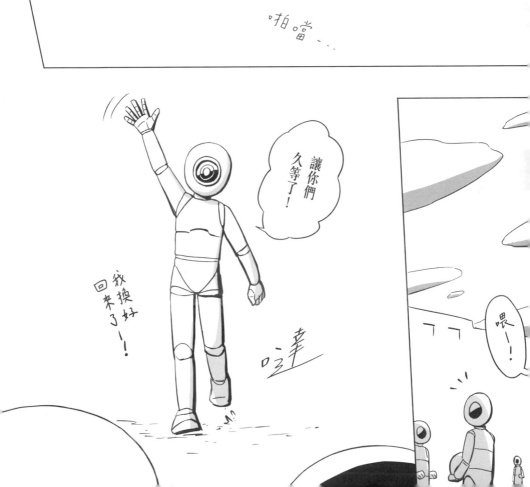

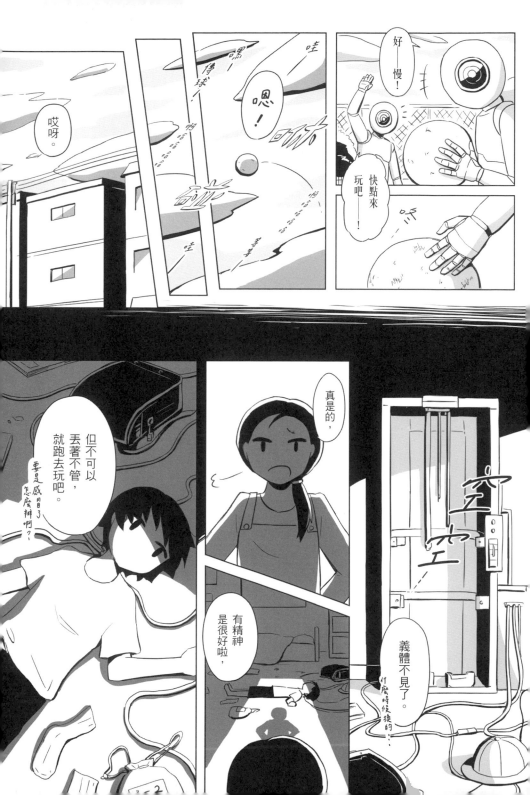

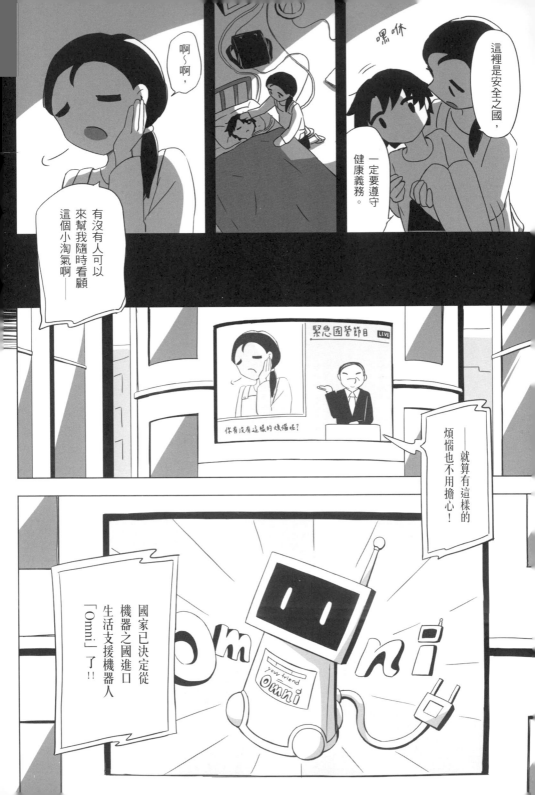

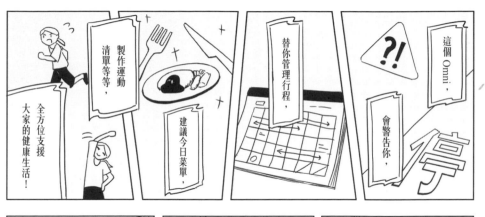

這個Omni，會警告你，替你管理行程，製作運動清單等等，建議今日菜單，大家的健康生活！全方位支援

還搭載了地圖及鬧鈴等等許多小工具！

到陪伴寂寞的大人說話！

從替你照顧淘氣的小朋友，

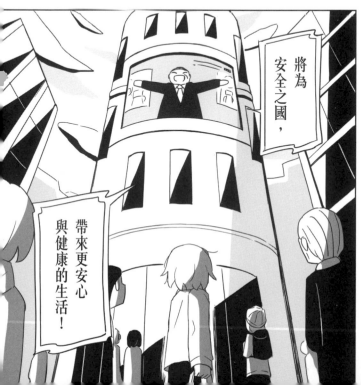

將為安全之國，帶來更安心與健康的生活！

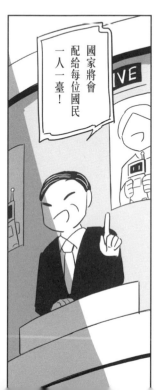

國家將會配給每位國民一人一臺！

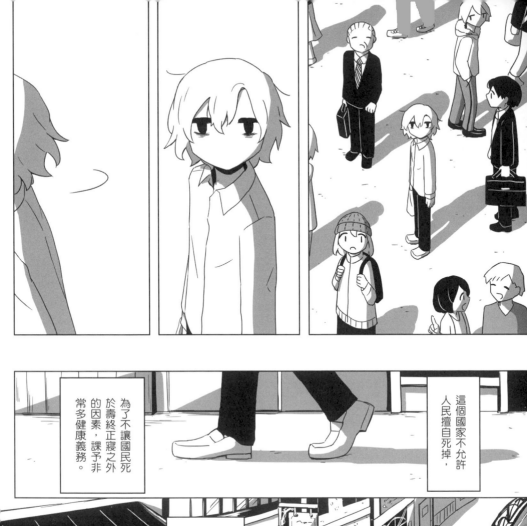

這個國家不允許
人民擅自死掉，

為了不讓國民死
於壽終正寢之外
的因素，課予非
常多健康義務。

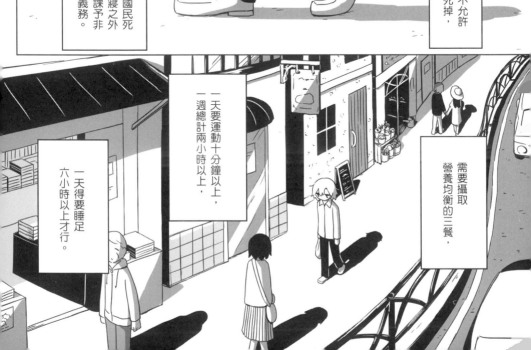

一天要運動十分鐘以上，
一週總計兩小時以上，

一天得要睡足
六小時以上才行。

需要攝取
營養均衡的三餐，

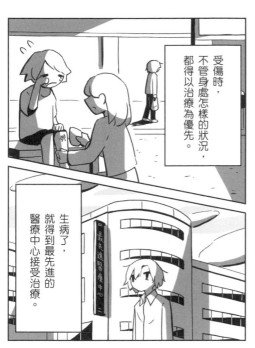

受傷時，不管身處怎樣的狀況，都得以治療為優先。

生病了，就得到最先進的醫療中心接受治療。

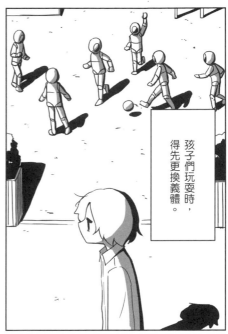

孩子們玩耍時，得先更換義體。

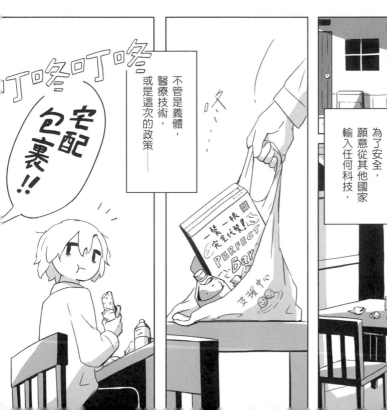

不管是義體，醫療技術，或是這次的政策——

叮咚叮咚

宅配包裹!!

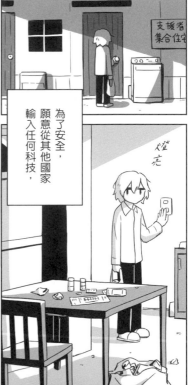

為了安全，願意從其他國家輸入任何科技，

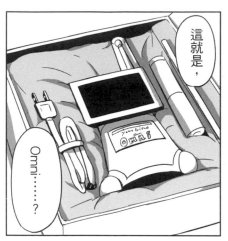

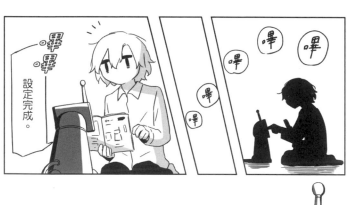

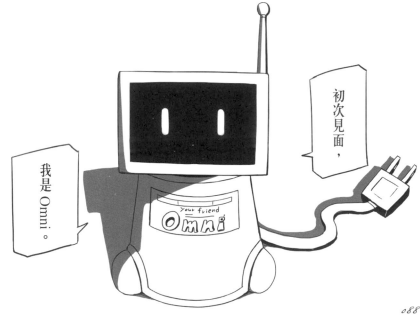

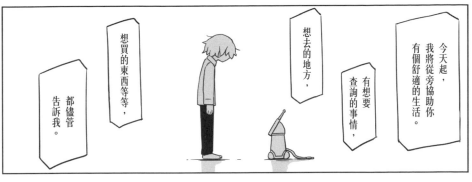

今天起，我將從旁協助你有個舒適的生活。

想去的地方，有想要查詢的事情，

想買的東西等等，都儘管告訴我。

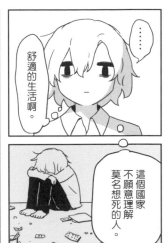

．．．．．．

舒適的生活啊。

這個國家不願意理解莫名想死的人。

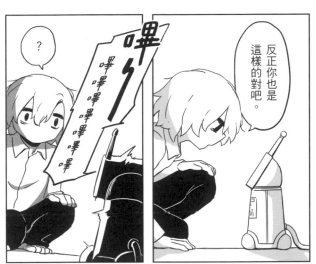

？

嗶嗶嗶嗶嗶嗶嗶嗶

反正你也是這樣的對吧。

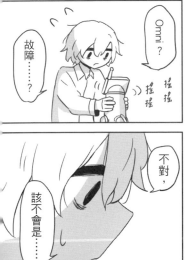

Omni？

故障⋯⋯？

不對，

該不會是⋯⋯

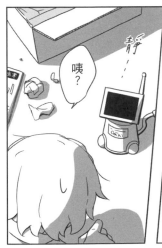

咦？

靜

噗哧

your friend Omni

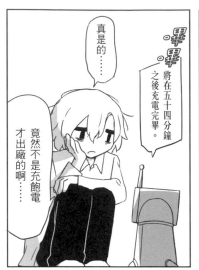

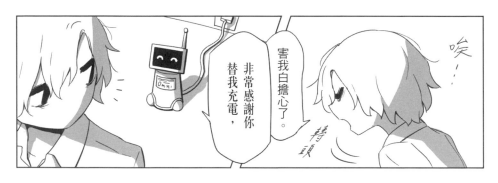

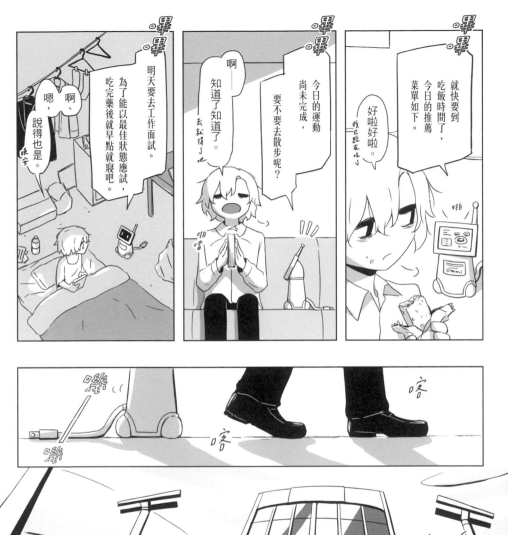
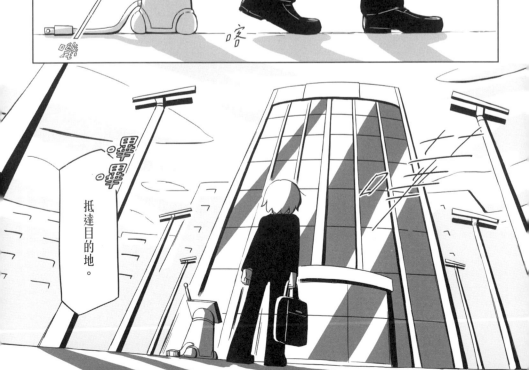

那個……啊……

挺直

我在精神科裡住院……

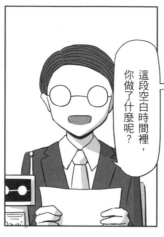

這段空白時間裡，你做了什麼呢？

嗯——

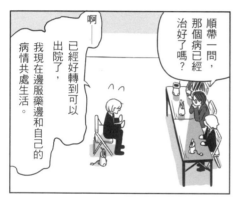

順帶一問，那個病已經治好了嗎？

啊

已經好轉到可以出院了，我現在邊服藥邊和自己的病情共處生活。

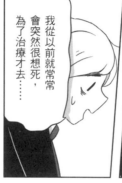

我從以前就常常會突然很想死，為了治療才去……

這又是為什麼呢——

精神科？

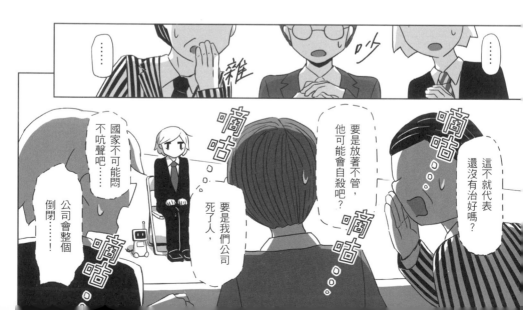

要是放著不管，他可能會自殺吧？

這不就代表還沒有治好嗎？

國家不可能悶不吭聲吧……

公司會整個倒閉……！

要是死了人，要是我們公司

啊

好……

但我們認為，你現在還是專心養病比較好。

雖然非常難以啟齒，我們這次可能需要婉拒你的求職……

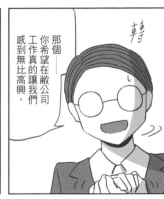

那個——你希望在敝公司工作真的讓我們感到無比高興，

我明白了……

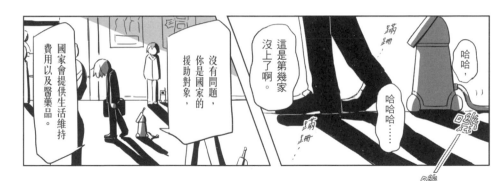

國家會提供生活維持費用以及醫藥品。

沒有問題，你是國家的援助對象，

這是第幾家沒上了啊。

踹踹

哈哈，

哈哈哈……

踹踹

跳躍

算了，……

死掉吧……

嘎─

嘎─

嘎─

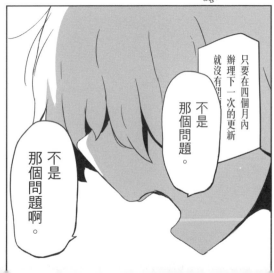

只要在四個月內辦理下一次的更新就沒有問題。

不是那個問題。

不是那個問題啊。

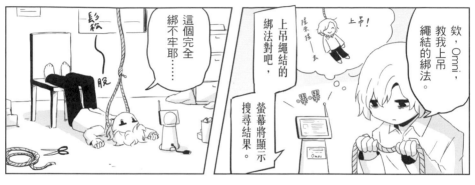

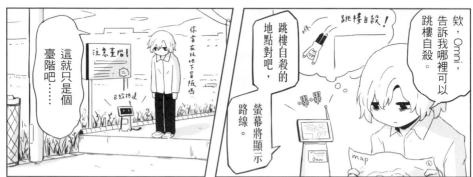

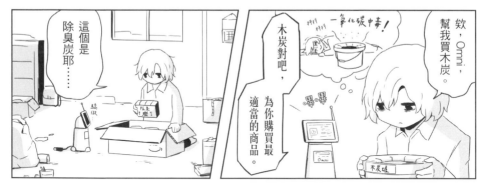

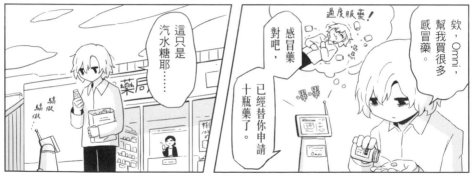

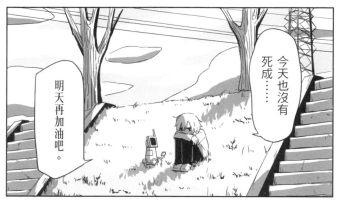

今天也沒有死成……

明天再加油吧。

唉……

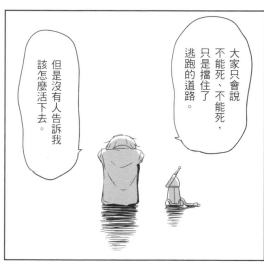

大家只會說不能死、不能死，只是擋住了逃跑的道路。

但是沒有人告訴我該怎麼活下去。

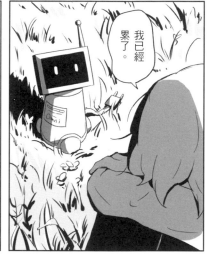

我已經累了。

欸，Omni，

我活著的意義到底是什麼？

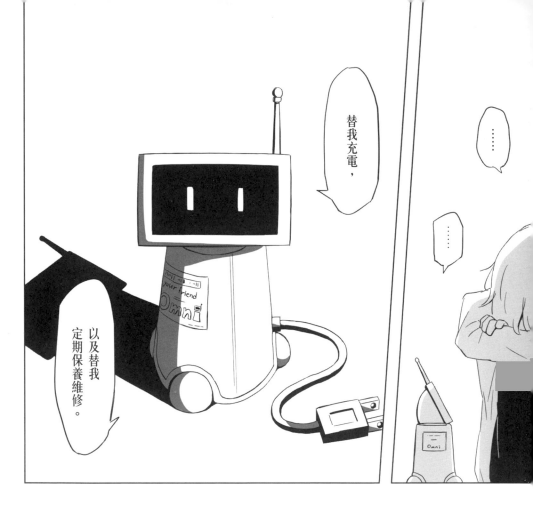

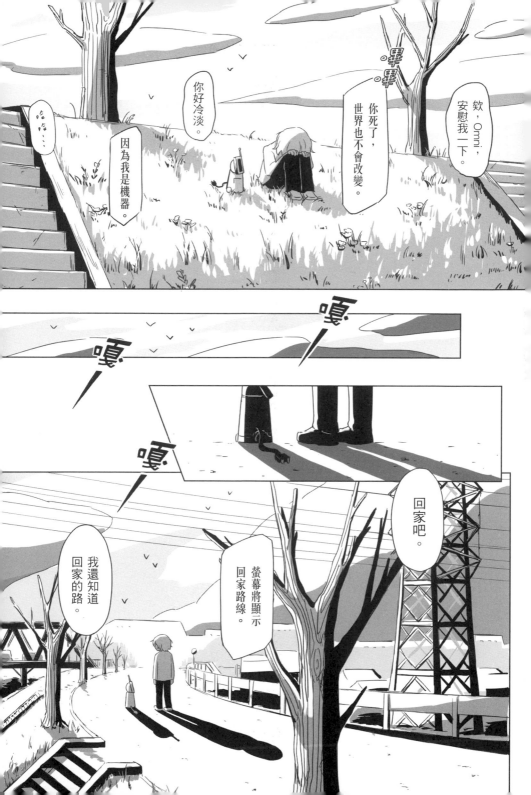

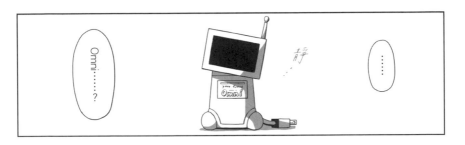
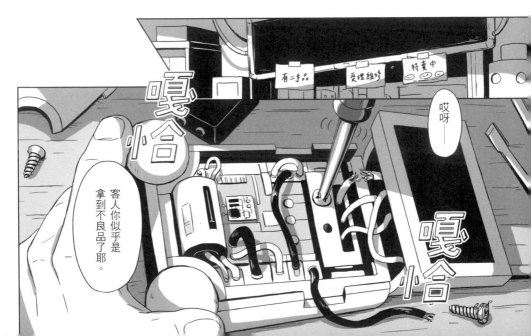

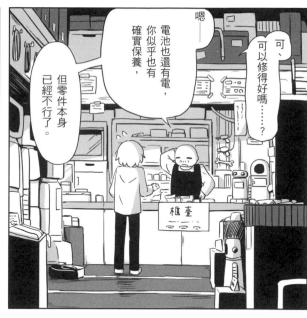

嗯

電池也還有電，你似乎也有確實保養，

但零件本身已經不行了。

可、可以修得好嗎……？

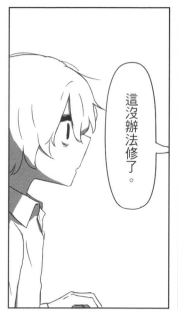

這沒辦法修了。

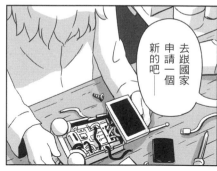

去跟國家申請一個新的吧

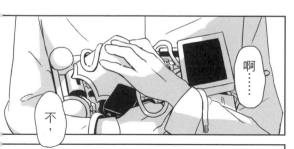

啊……

不，

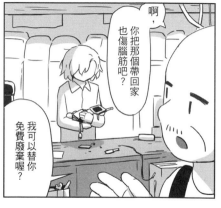

啊，

你把那個帶回家也傷腦筋吧？

我可以替你免費廢棄喔？

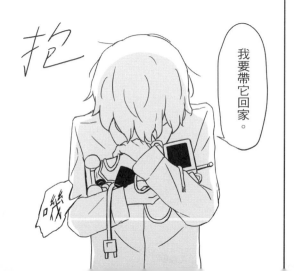

抱

我要帶它回家。

嘰

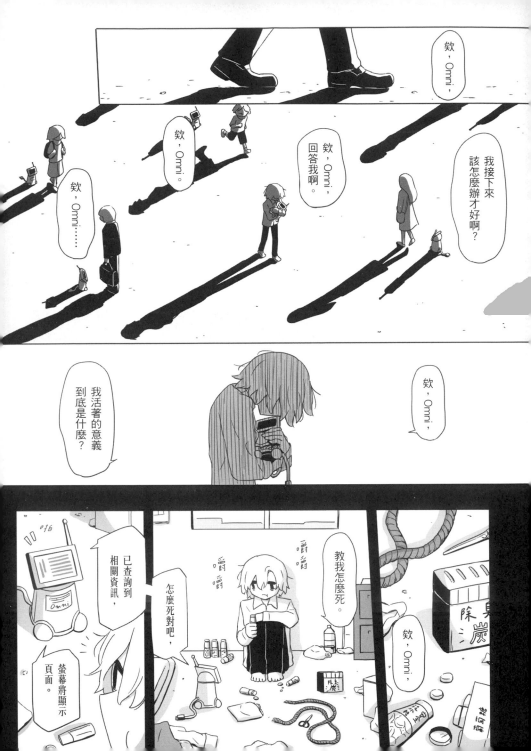

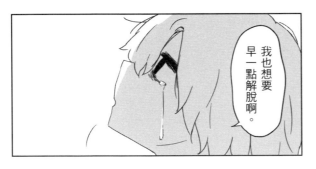

我也想要
早一點解脫啊。

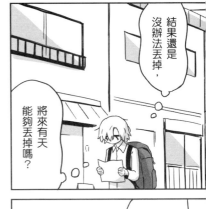

結果還是
沒辦法丟掉，

將來有天
能夠丟掉嗎？

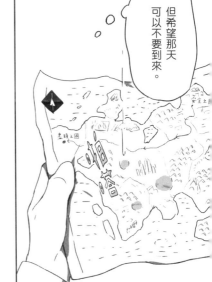

但希望那天
可以不要到來。

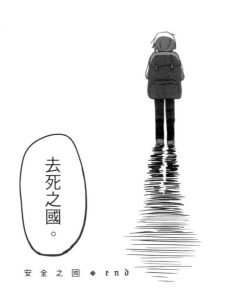

走吧，

去死之國。

安全之國 ◆ end

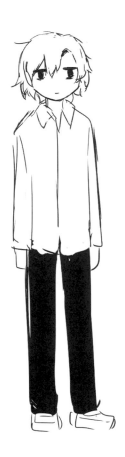

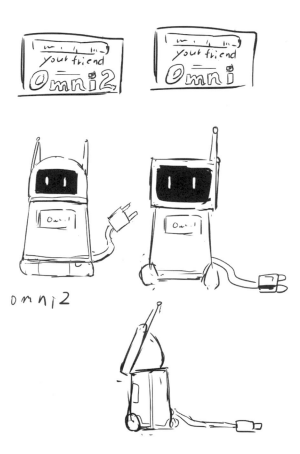

your friend
Omni2

your friend
Omni

Omni

Omni

omni2

一
石
之
國
一

Amedeo's
Travels

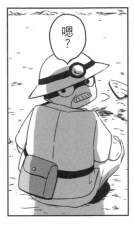

嗯？

嗯……

髮稍散

還真是塊貧瘠的土地啊……

那個～

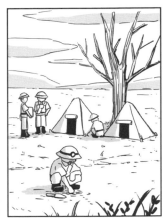

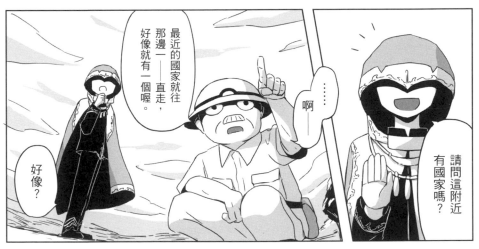

最近的國家就往那邊一直走，好像就有一個喔。

好像？

啊——

……

請問這附近有國家嗎？

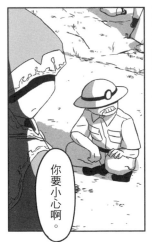

你要小心啊。

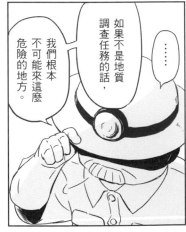

如果不是地質調查任務的話，我們根本不可能來這麼危險的地方。

……

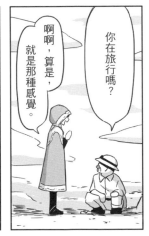

你在旅行嗎？

啊啊，算是，就是那種感覺。

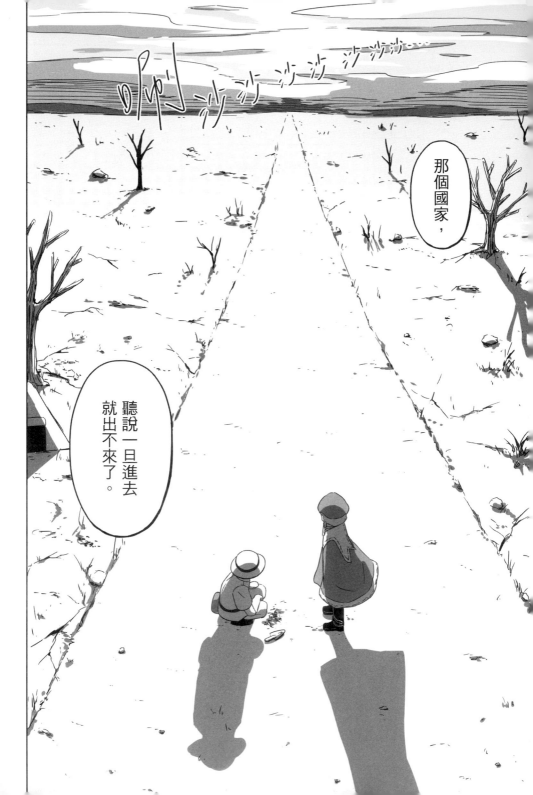

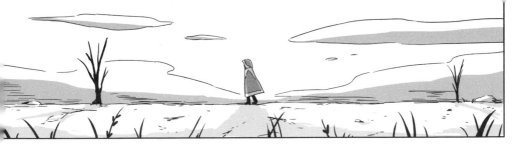

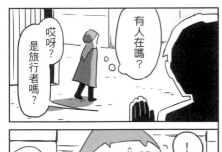

哎呀？
是旅行者嗎？

有人在嗎？

啊啊，是的，
就是這樣。

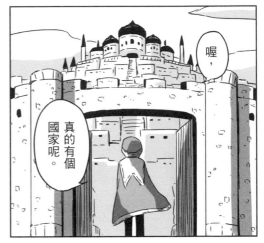

喔，真的有個國家呢。

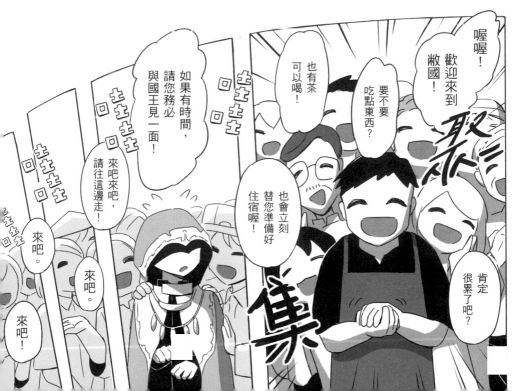

喔喔！
歡迎來到
敝國！

肯定很累了吧？

要不要吃點東西？

也有茶可以喝！

也會立刻替您準備好住宿喔！

如果有時間，請您務必與國王見一面！

來吧來吧，請往這邊走！

來吧。

來吧。

來吧。

來吧！

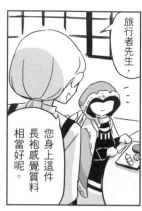

旅行者先生，您身上這件長袍感覺質料相當好呢。

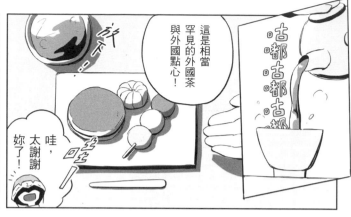

這是相當罕見的外國茶與外國點心！

哇，太謝謝妳了！

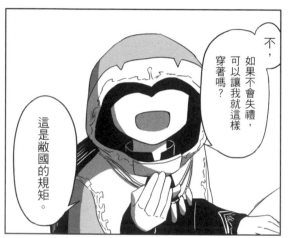

不，如果不會失禮，可以讓我就這樣穿著嗎？

這是敝國的規矩。

欸嘿嘿，對吧～？

要是弄髒就不好了，要不要讓我先替您保管呢？

那我開動了♪

欸欸……

不會不會。

當然沒有問題，真是不好意思。

……

原來是這樣啊。

108

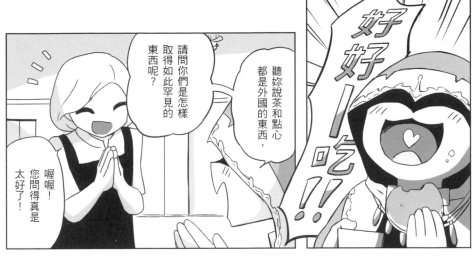

請問你們是怎樣取得如此罕見的東西呢？

聽妳說茶和點心都是外國的東西，

喔喔！您問得真是太好了！

好好好吃！！

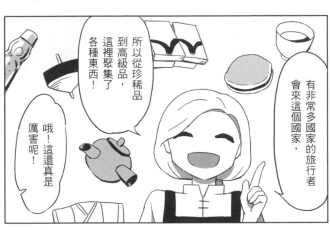

所以從珍稀品到高級品，這裡聚集了各種東西！

這個呢，是不久前來這個國家的旅行者送給我們的東西！

有非常多國家的旅行者會來這個國家，

哦！這還真是厲害呢！

那麼，請讓我帶您到住宿房間。

哎呀哎呀，多謝招待了。

還合您的口味嗎？

是的，這當然！

那麼，

請跟我來。

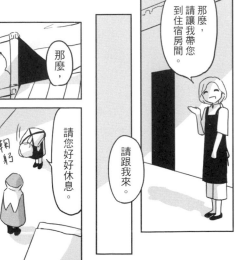

請您好好休息。

一旦進去就出不來，或許是真的呢。

這個國家還真是厲害，無微不至耶！

這當然會讓人想住下去啊。

哇！軟綿綿的！

機會難得，稍微去散個步吧。

呼

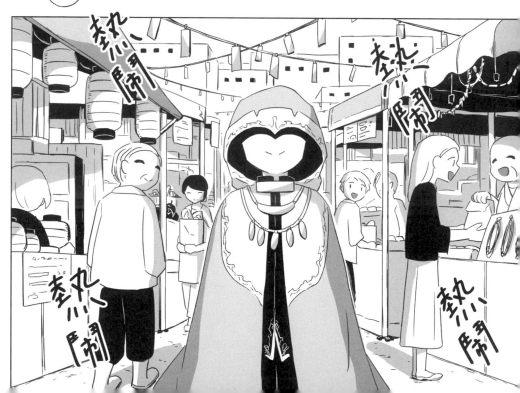

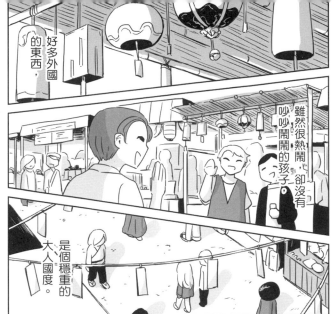

好多外國的東西，

雖然很熱鬧，卻沒有吵吵鬧鬧的孩子，

是個穩重的大人國度。

哎呀哎呀，看也看不膩呢……

啊

是國王！

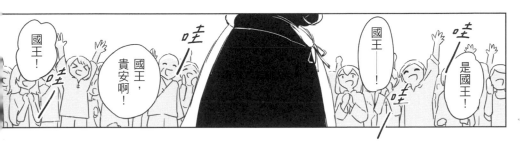

國王！

哇

哇

國王，貴安啊！

國王——！

國王！

哇

是國王！

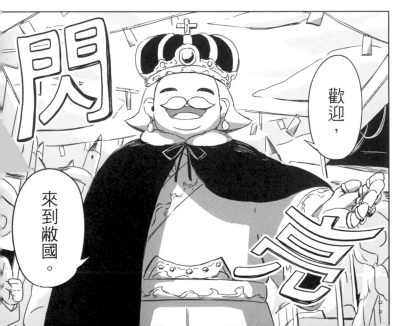

閃

歡迎，

來到敝國。

您就是旅行者先生嗎？

閃

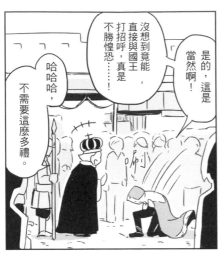

沒想到竟能直接與國王打招呼，不勝惶恐……！

是的，這是當然啊！

哈哈哈，不需要這麼多禮。

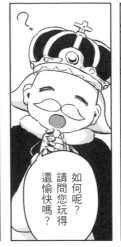

如何呢？請問您玩得還愉快嗎？

國王？！

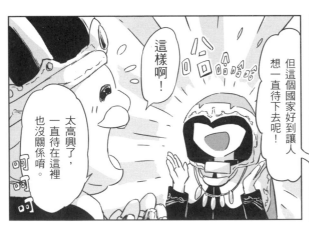

這樣啊！

太高興了，一直待在這裡也沒關係唷。

但這個國家好到讓人想一直待下去呢！

旅行者先生打算在這裡待多久啊？

嗯——這個嘛，我原本想待個兩、三天就好了，

這·個·國·家·的·特·產·是什麼呢？

啊，話說回來，國王，

離這裡不遠處有位調查地質的專家。

據那位專家所說，這邊土地貧瘠，完全不適合人類居住⋯⋯

但這個國家的人民看起來都過著相當優渥的生活。

⋯⋯⋯⋯

吞口水⋯⋯

哎呀——

拍手

真是太棒了！！

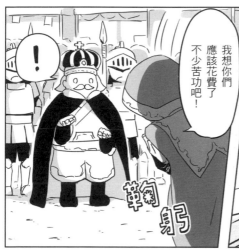

！

拍手

鞠躬

我想你們應該花費了不少苦功吧！

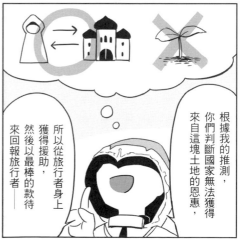

根據我的推測，你們判斷國家無法獲得來自這塊土地的恩惠，

所以從旅行者身上獲得援助，然後以最棒的款待來回報旅行者

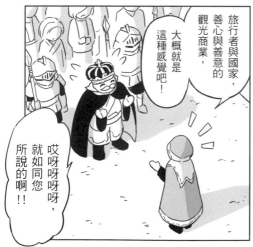

旅行者與國家，善心與善意的觀光商業，

大概就是這種感覺吧！

哎呀呀呀呀，就如同您所說的啊！！

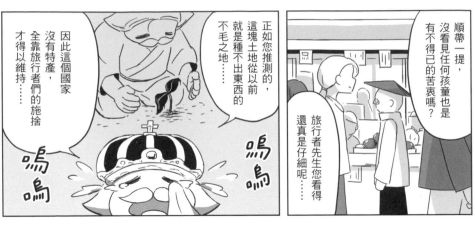

順帶一提，沒看見任何孩童也是有不得已的苦衷嗎？

旅行者先生您看得還真是仔細呢……

正如您推測的，這塊土地從以前就是種不出東西的不毛之地……

因此這個國家沒有特產，全靠旅行者們的施捨才得以維持……

嗚嗚

嗚嗚

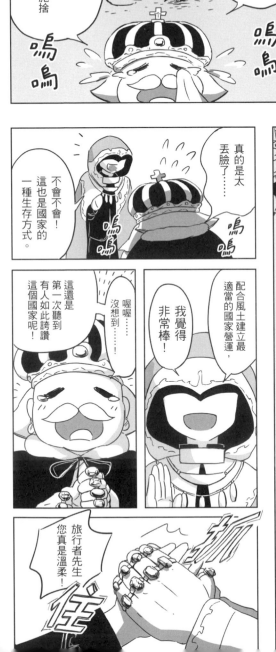

不會不會！這也是國家的一種生存方式。

真的是太丟臉了……

嗚嗚

這還是第一次聽到有人如此誇讚這個國家呢！

喔喔……！沒想到……！

我覺得非常棒！

配合風土建立最適當的國家營運，

旅行者先生！您真是溫柔！

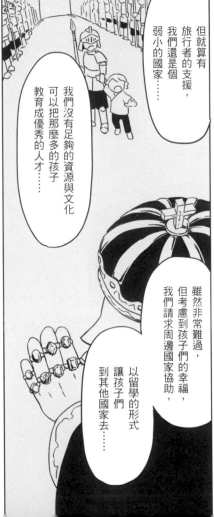

但就算有旅行者的支援，我們還是個弱小的國家……

我們沒有足夠的資源與文化，可以把那麼多的孩子教育成優秀的人才……

雖然非常難過，但考慮到孩子們的幸福，我們請求周邊國家協助，

以留學的形式讓孩子們到其他國家去……

那麼，

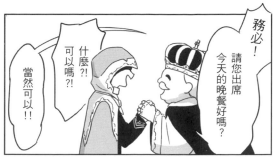

務必！請您出席今天的晚餐好嗎？

當然可以!!

什麼?!可以嗎?!

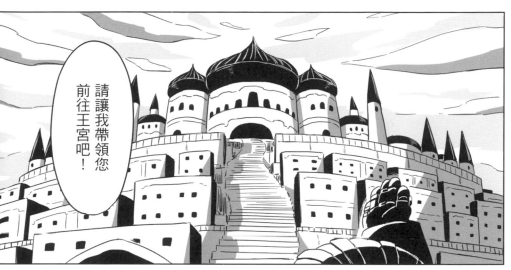

請讓我帶領您前往王宮吧！

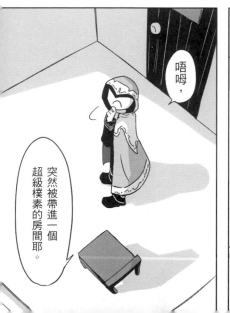

突然被帶進一個超級樸素的房間耶。

唔嗯，

啪噹

那麼，請您在此稍待片刻

好！

我已經確實帶他進毒氣室了。

門以外的出口⋯⋯

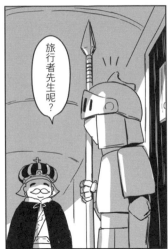

旅行者先生呢？

辛苦你了。

哦。

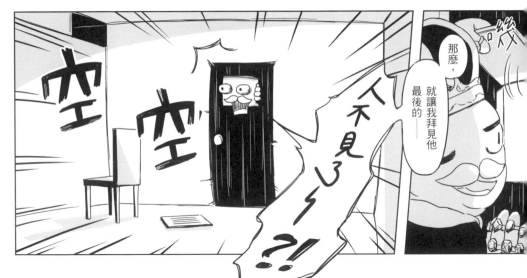

空

空

不見了⋯⋯?!

那麼，就讓我拜見他最後的──

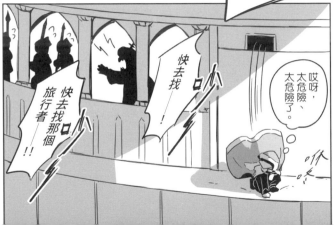

快去找那個旅行者！！

快去找！！

哎呀，太危險、太危險了。

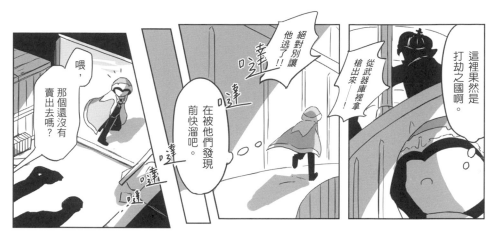

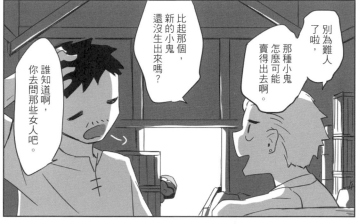

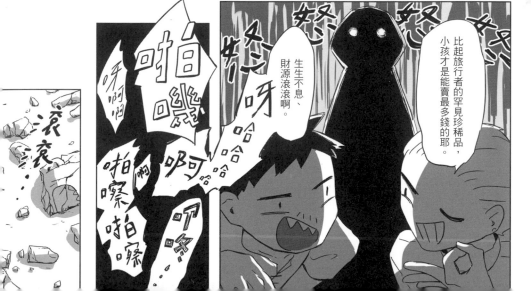

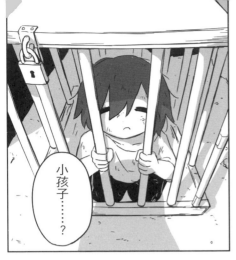

小孩子……？

哎呀，

呼。

誰、有誰在那邊嗎？

那種小鬼怎麼可能賣得出去啊。

……

原來如此啊……

你，眼睛看不見嗎？

黑點頭、點頭

鎖鈴

嘎給

你沒事吧？

唔……

嗯……

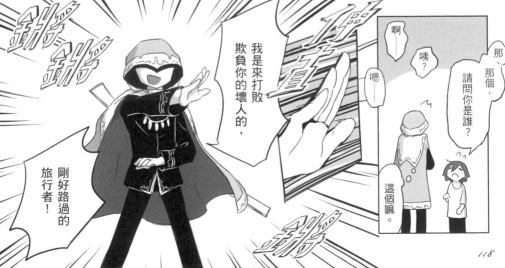

我是來打敗欺負你的壞人的，

剛好路過的旅行者！

啊

咦？

嗯

那、那個，請問你是誰？

這個嘛。

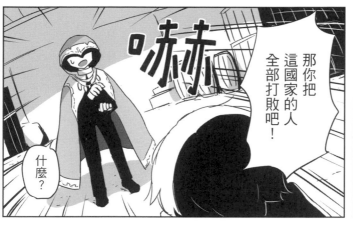
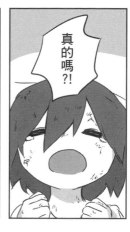

那你把這國家的人全部打敗吧!

什麼?

真的嗎?!

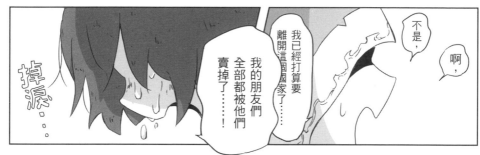

不是,

啊,

我已經打算要離開這國家了……

我的朋友們全部都被他們賣掉了……!

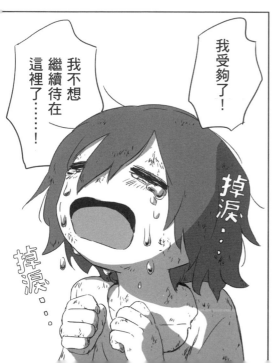
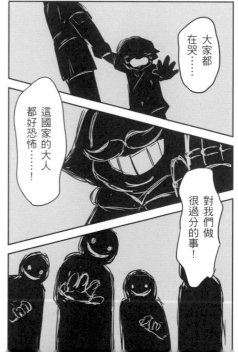

我受夠了!

我不想繼續待在這裡了……!

大家都在哭……

這國家的大人都好恐怖……!

對我們做很過分的事!

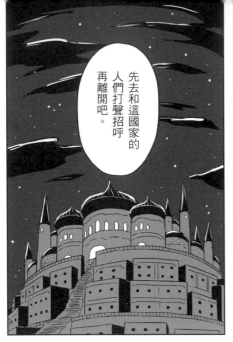

先去和這國家的人們打聲招呼再離開吧。

……

變更預定行程，

還沒有找到旅行者嗎！

嗯！

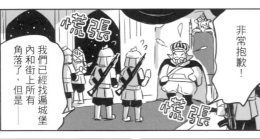

非常抱歉！

慌張

慌張

我們已經找遍城堡內和街上所有角落了，但是

搜索隊中途也失去聯絡……

完全不知道到底發生什麼狀況……

怒怒怒怒怒…

別多說！

快找、快找！

全部給我出動去找！！

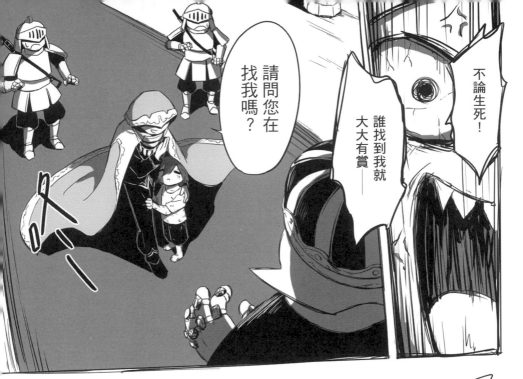

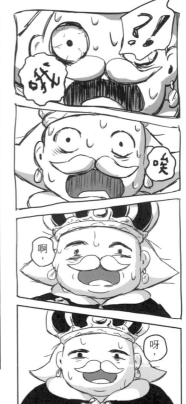

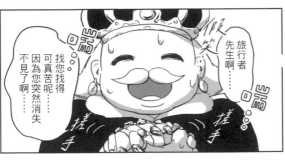

121

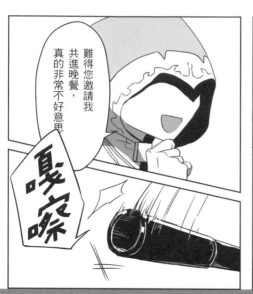

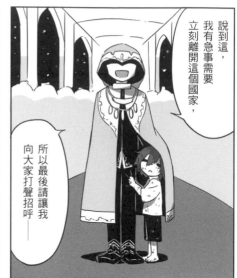

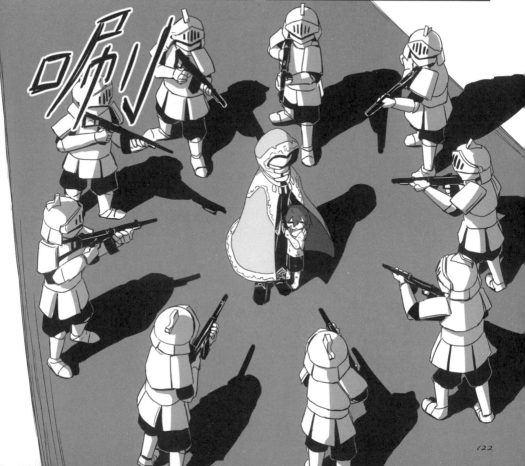

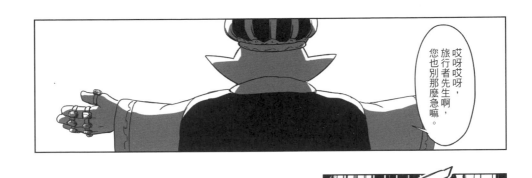

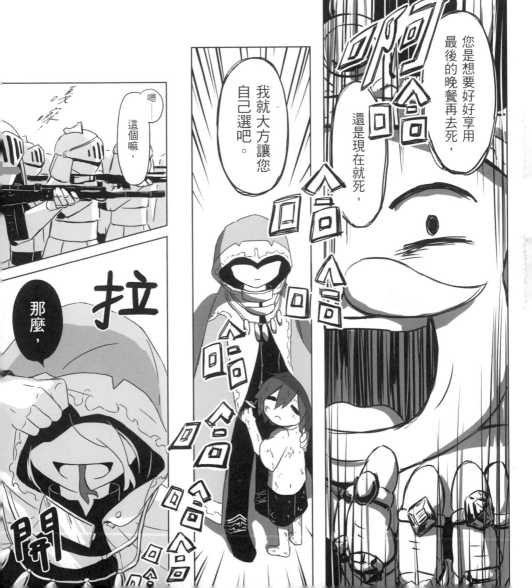

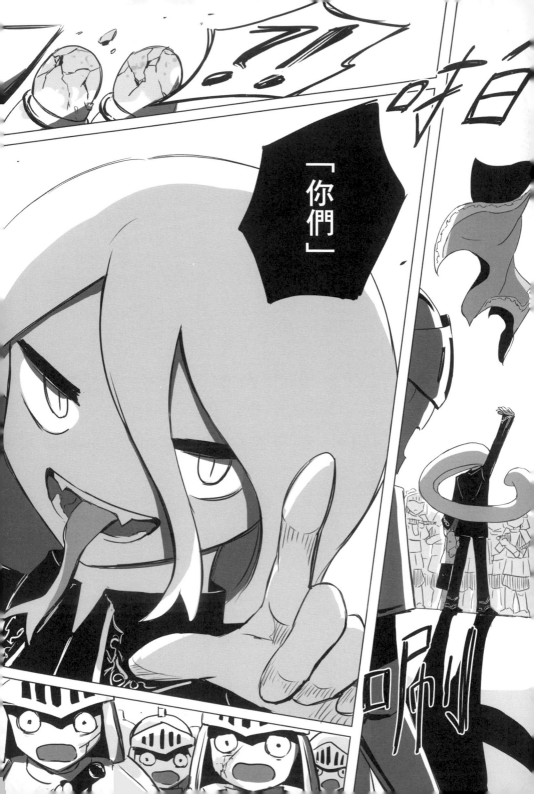

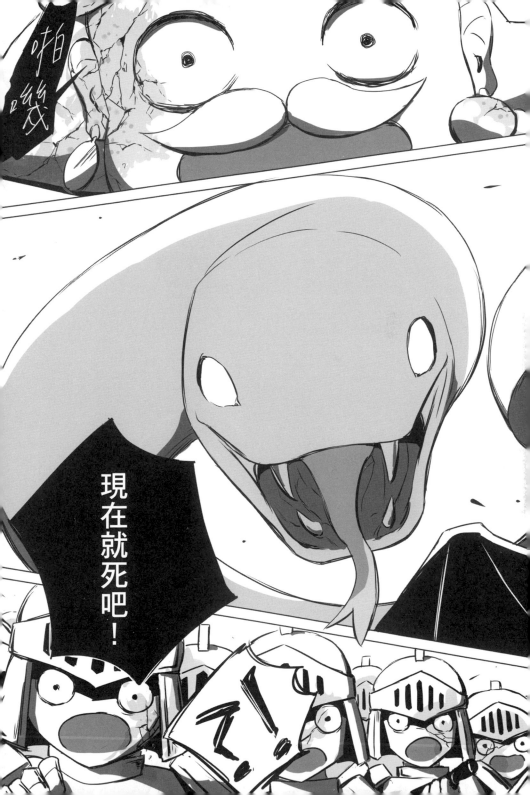

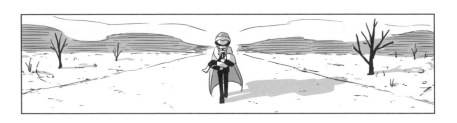

！

旅行者先生，
你平安無事啊?!

是啊，

託你的福，我還
多了個同伴呢。

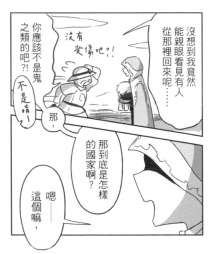

你應該不是鬼
之類的吧?!

不是啊！

沒有受傷吧?!

沒想到我竟然
能親眼看見有人
從那裡回來呢……

那，
那到底是怎樣
的國家啊?

嗯——
這個嘛，

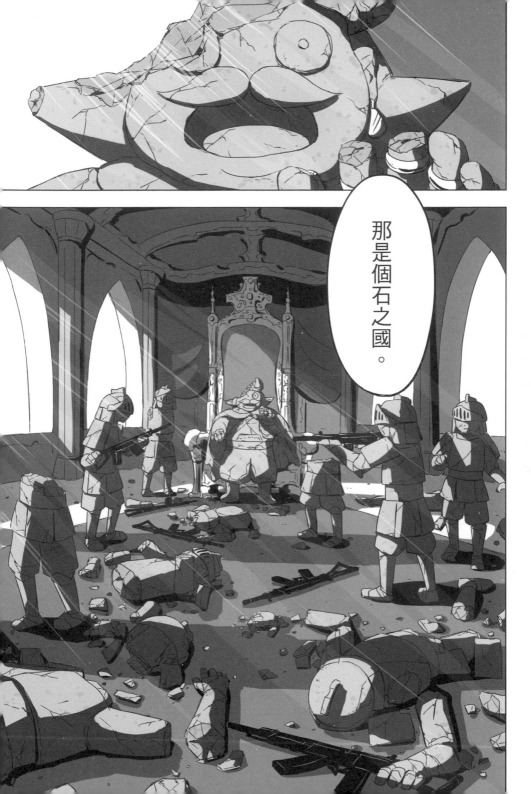

那是個石之國。

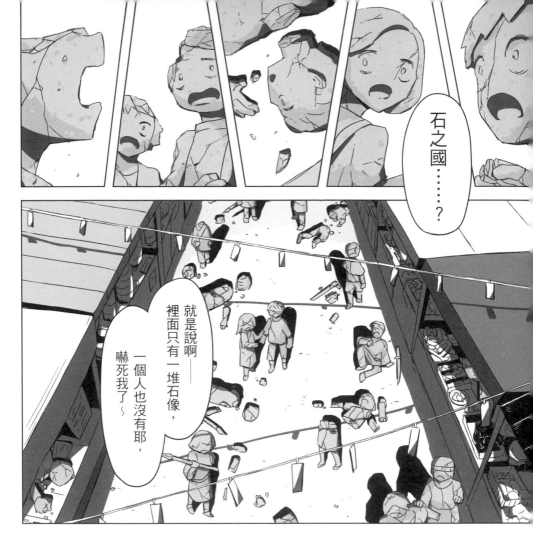

石之國……？

就是說啊──
裡面只有一堆石像，
一個人也沒有耶，
嚇死我了～

再見囉！

非常感謝你擔心我。

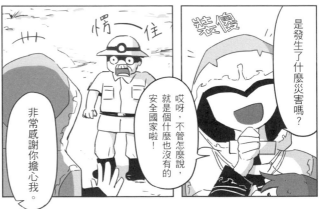

愣──住

裝傻

是發生了什麼災害嗎？

哎呀，不管怎麼說，
就是個什麼也沒有的
安全國家啦！

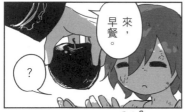
來，早餐。

？

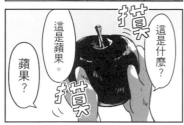
這是什麼？

這是蘋果。

蘋果？

摸
摸

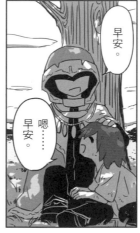
早安。

嗯......早安。

哎呀，你醒來了啊？

嗯......

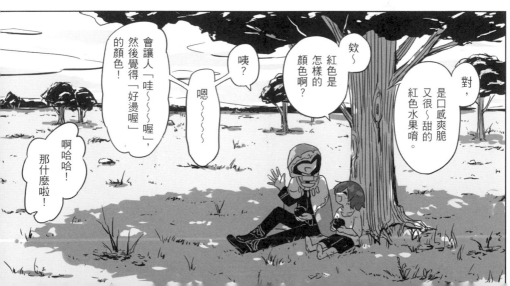
對，是口感爽脆又很～甜的紅色水果唷。

欸～紅色是怎樣的顏色啊？

咦？

嗯～～～

會讓人「哇～～喔」，然後覺得「好燙喔」的顏色！

啊哈哈！那什麼啦！

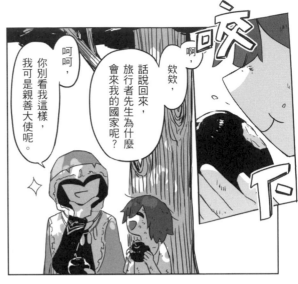
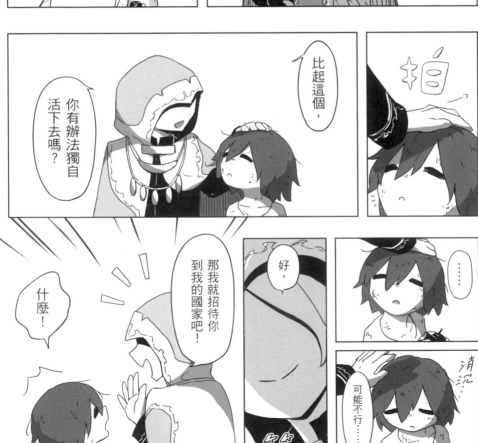

130

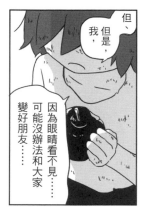

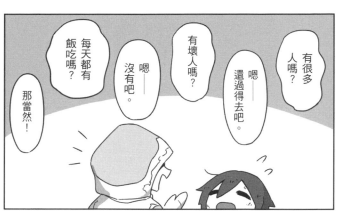

但、我，

有很多人嗎？

嗯——還過得去吧。

有壞人嗎？

嗯——沒有吧。

每天都有飯吃嗎？

那當然！

因為眼睛看不見……可能沒辦法和大家變好朋友……

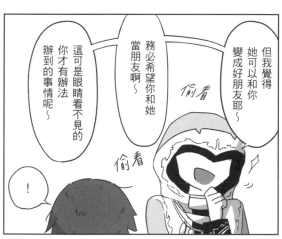

這可是眼睛看不見的你才有辦法辦到的事情呢～

務必希望你和她當好朋友啊～

但我覺得她可以和你變成好朋友耶～

偷看

偷看

！

我有一個很害羞的妹妹，她非常害怕和其他人對上眼。

……

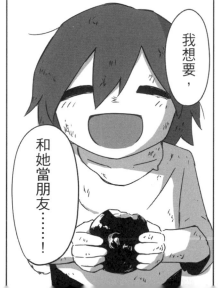

好！

就得這樣才行啊！

我想要，和她當朋友……！

嗯、唔

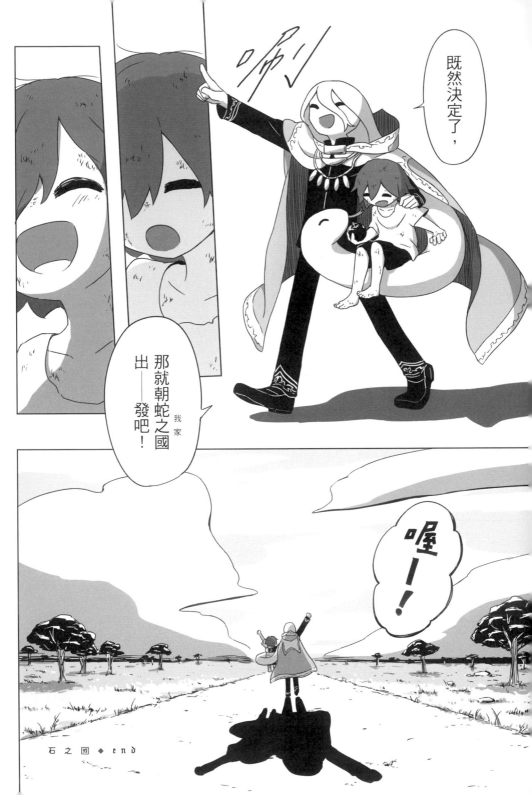

高級斗篷

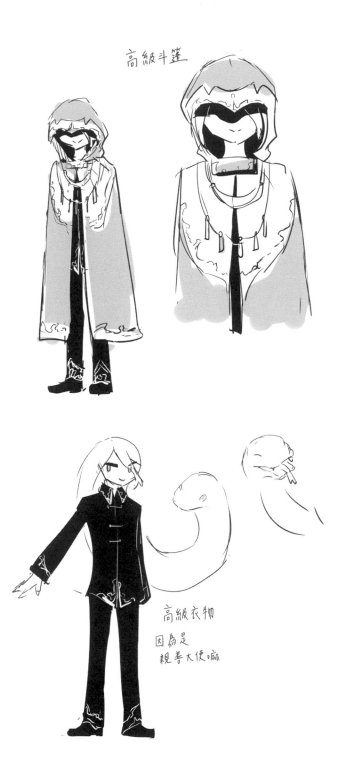

高級衣物
因為是
親善大使嘛

一世界的盡頭一

Amedeo's
Travels

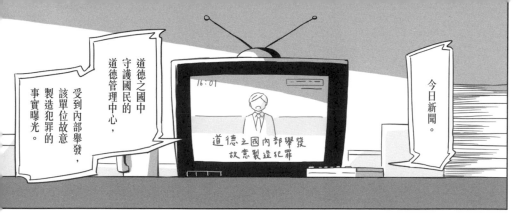

今日新聞。

道德之國中守護國民的道德管理中心，受到內部舉發，該單位故意製造犯罪的事實曝光。

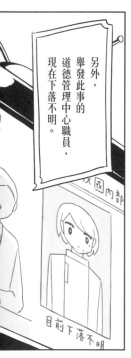

另外，舉發此事的道德管理中心職員，現在下落不明。

目前下落不明

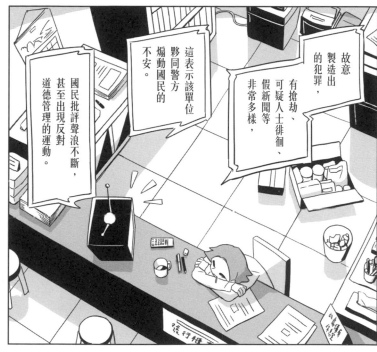

故意製造出的犯罪，有搶劫、可疑人士徘徊、假新聞等非常多樣，

這表示該單位夥同警方煽動國民的不安。

國民批評聲浪不斷，甚至出現反對道德管理的運動。

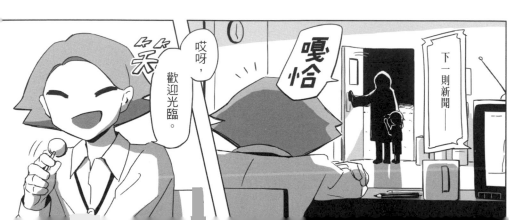

下一則新聞

嘎恰

哎呀，歡迎光臨。

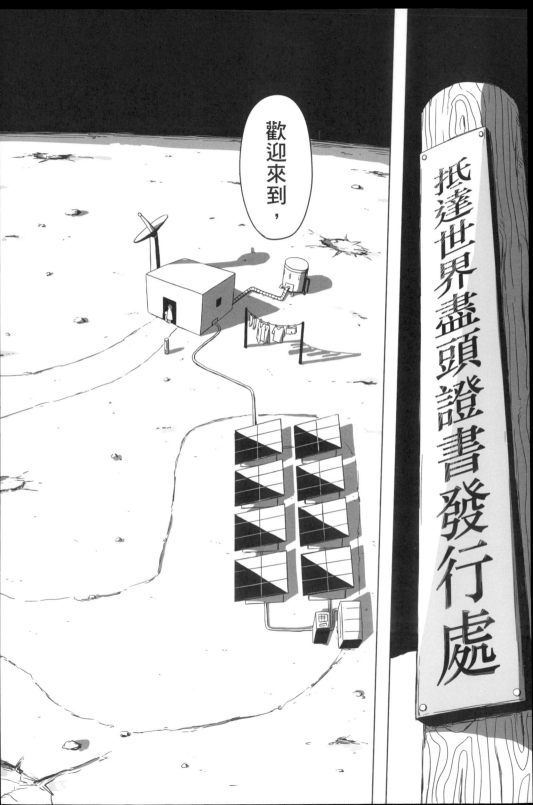

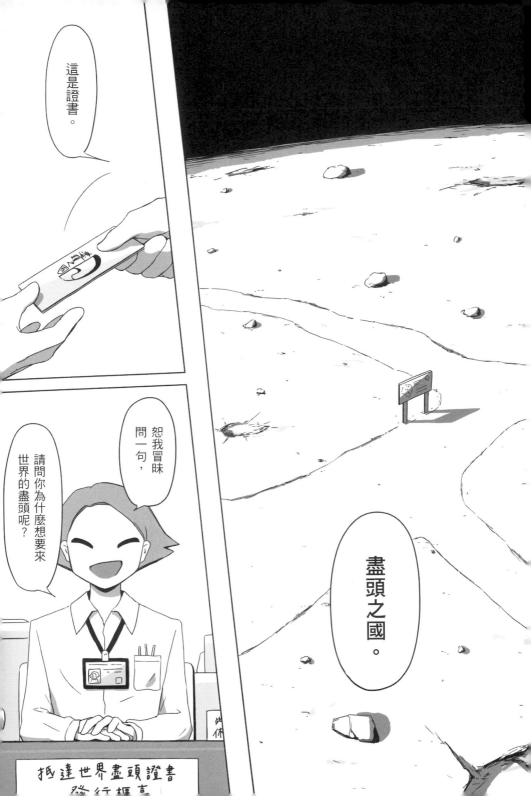

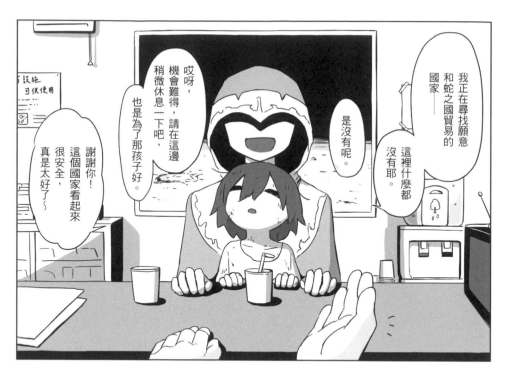

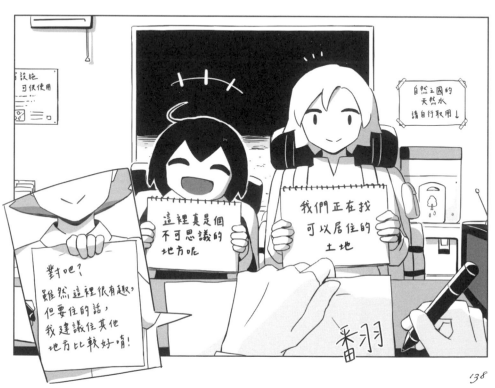

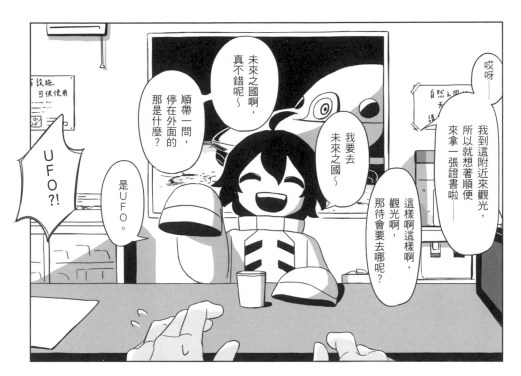

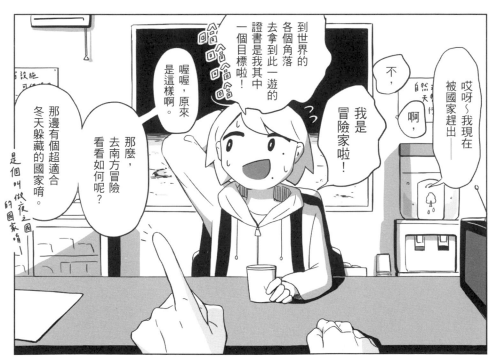

那個，

啊，

不知不……

覺。

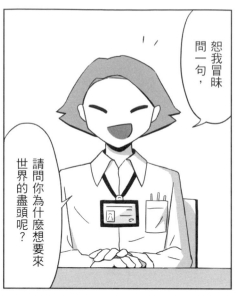

恕我冒昧問一句，請問你為什麼想要來世界的盡頭呢？

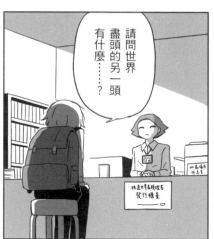

請問世界盡頭的另一頭有什麼……？

那、

那個，

哎呀，沒有特別的理由啊，還真是罕見呢～

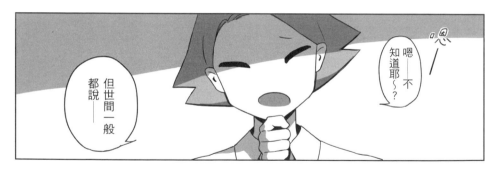

嗯——不知道耶～？

但世間一般都說——

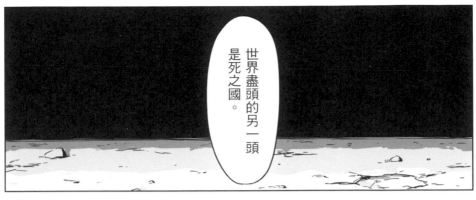

世界盡頭的另一頭是死之國。

這——這樣啊……！

非常感謝你。

啊，證書——

算了，為了自殺跑到這裡來的人也不少啊～

哎呀……

跑掉了……

一路順風。

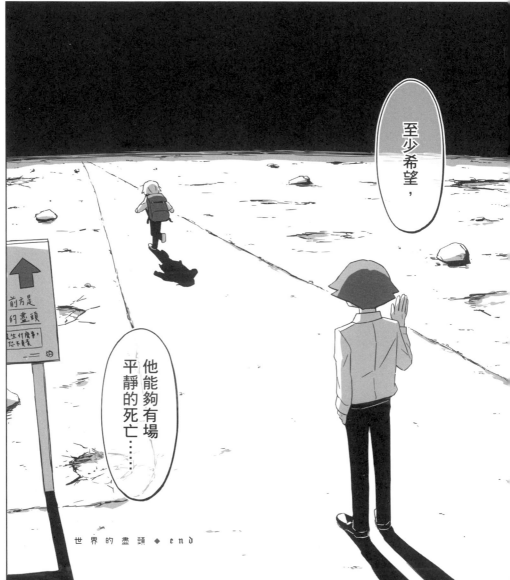

至少希望，

前方是
的盡頭

生什麼事
恐不廥

他能夠有場
平靜的死亡……

世界的盡頭 ◆ end